U0052119

N-style的
花×葉
插花總合班

Flower and Green Arrangement

Shinichi Nagatsuka
永塚慎一

花藝
名人の
葉材構成&
活用心法

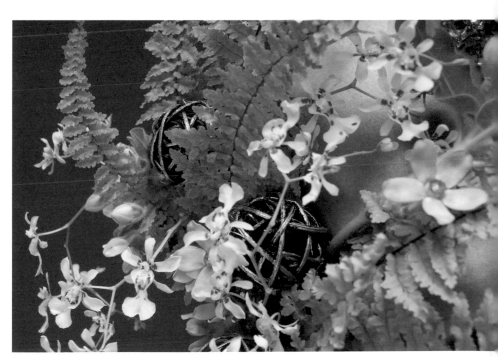

INDEX

序

讓花展現出最優雅的風采，若想作好這件事，需要一個有助於達成目標的情境。創作花藝作品時，可讓花呈現出美麗風采的情境是什麼素材呢？其實就是綠葉與枝材。

我建構的「N-style理論」是，枝材與葉材對於作品的設計造型與協調美感，具有舉足輕重的影響力。換句話說，只要將這些素材運用得駕輕就熟，就能將花插出完美的一面。

枝材用法已於我之前的著作《枝材插花講座》中介紹過。而本書是系列叢書的第二集，探討主題為「葉材」，書中滿載了葉材的應用巧思與技巧，請大家一定要試著挑戰看看喔！

我的「N-style花藝設計理論」非常簡單，只需熟記縱、橫、圓三種形態，再學會十種處理葉材的技巧，不需要記那些艱澀難懂的舊論調。而這個理論對完全沒有學過插花的人當然有幫助，甚至是學過花藝設計後遲遲無法更精進的人、希望更進一步地提昇花藝設計實力的人，也都能獲益良多！

我沒有插花天份，世間上並沒有這種天才！但只要充分地發揮與生俱來，對「和」意境的敏銳感受力，任何人都能插出漂亮的花藝作品。

快來翻閱本書，讓自己成為擅於使用葉材的插花達人！

以書中彙整的簡單明瞭理論，完成更經典的花藝設計吧！

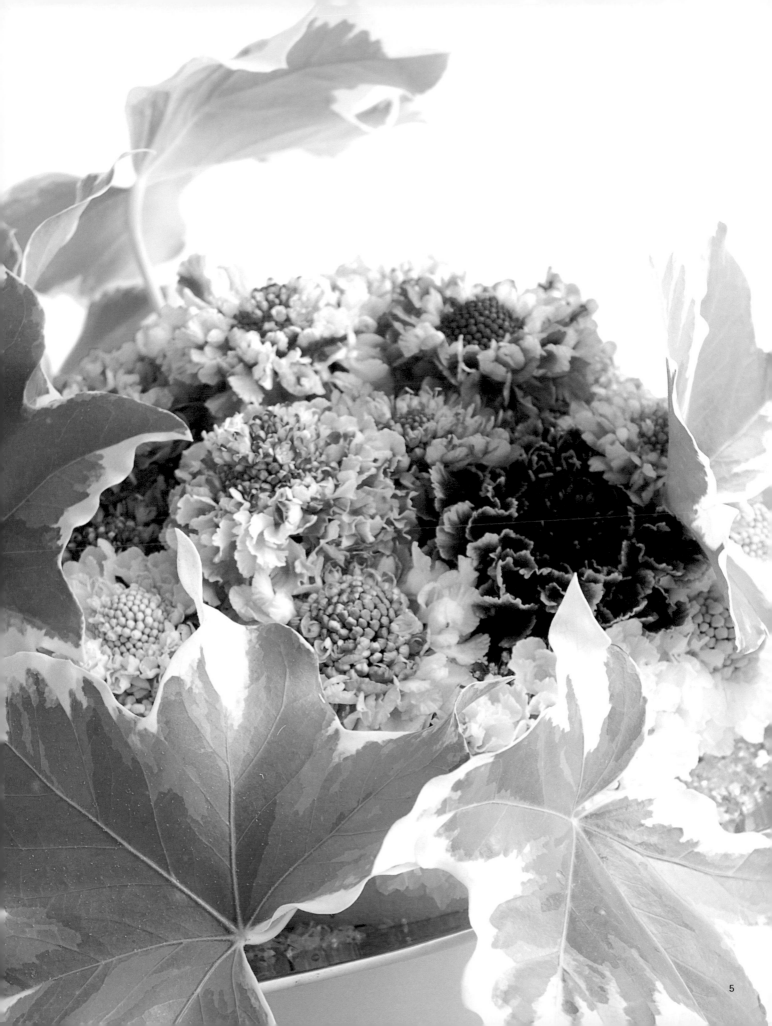

熟練三種花藝創作類型
縱形・橫形・圓形の
葉材應用技巧

只需牢記三種類型的葉材應用技巧

「理論真是多到根本記不得……」學習插花或從事花藝設計後，你是否偶爾會有這種感覺呢？我認為，創作花藝作品時，最重要的是讓花卉展現出最美的風采，其實不需要太多的理論。

我最想告訴讀者們的是「記住縱形、橫形、圓形這三種類型的應用技巧就夠了！」學會這三種之後，就能廣泛地運用於創作所有的花藝類型（這兩種類型還可分成集中一點、多點等兩種形態）。

花藝作品的質感取決於葉材

書中介紹的都是以葉材為主的各種應用實例。決定作品設計造型或協調美感的不是花，其實是葉材與枝材（枝材花藝創作已於我之前的著作《枝材插花講座》中介紹過）。將這類素材應用得很上手，廣泛地用於創作縱形、橫形、圓形等形態，即可提昇花藝作品的質感，更重要的是，還可大幅增加花藝創作的樂趣。一直覺得插花很難的朋友們，想不想稍微改變一下觀點，試著以葉材創作花藝作品呢？嘗試後一定能再次體驗到接觸植物的樂趣，以及完成後的舒暢心情。

三種花藝設計類型的構成圖

每一種花藝設計類型還可區分為「集中一點」、「多點」這兩種形態。
關於形態上的差異，各章節中會有詳盡的解說。

縱形

強調縱向線條，
因而營造出存在感、緊湊感。
適合用於創作耀眼出色、
意象鮮明的花藝作品。

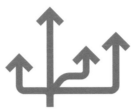

縱形集中一點

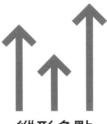

縱形多點

橫形

強調橫向線條，
因而營造出安心感、安定感。
適合用於創作看起來舒服、
充滿溫馨恬適氛圍的花藝作品。

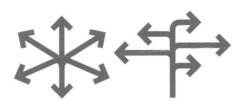

橫形集中一點

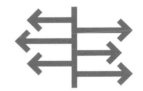

橫形多點

圓形

強調圓形線條，
適合用於創作充滿永恆、
祥和意象的作品。
但造型上不會超脫圓形範疇，
所以決定作品大小時，
必須充分考量擺放的場所。

圓形集中一點

圓形多點

Chapter

1

縱形花藝設計講座

先來上一堂以葉材為主的縱形花藝設計課吧！
課程中除了長形葉材應用之外，也會介紹以短形葉材創作縱形花藝作品的巧思。

何謂「縱形」…？

強調縱向線條以營造出存在感、緊湊感的花藝設計類型，適合用於創作耀眼出色、意象鮮明的花藝作品。沒有寬敞空間也可採用縱形裝飾，是創作花藝作品時可廣泛應用的類型。縱向生長的植物也很多，所以選擇花材時並不會太困難。

縱形花藝設計類型還可分為縱形集中一點、縱形多點這兩種形態。

縱形集中一點

將花材的插入位置集中於一點，再讓力量由該點往上延伸，以這種心情來完成花藝作品。

縱形多點

將花材的插入位置分散於多點，再讓力量分別由各點往上延伸，以這種心情來完成花藝作品。

一邊思考綠＆白的分量，一邊完成花藝設計

紐西蘭麻

Phormium tenax

市面上購買的幾乎都是長短、寬窄差不多的紐西蘭麻，用於創作花藝作品時，將葉片撕開或剪成兩半，即可以不同的寬度增添強弱感，使花藝設計更多采多姿。紐西蘭麻的中心有一條從頭延伸至尾端的葉脈，去除葉脈後使用，即可捲繞成柔美漂亮的曲線。去除葉脈後，保水效果依然良好，可安心使用。紐西蘭麻顏色白綠相間，非常漂亮。創作外形清新的花藝作品時，可使用葉片上較多白色部分的紐西蘭麻，重點是使用前必須仔細地觀察每一片葉片。

[紐西蘭麻亦可活用於縱形多點、橫形集中一點、橫形多點、圓形多點等設計形態]

🌿 **製作步驟** 花材／紐西蘭麻‧水仙百合‧金合歡‧松蟲草

1 將吸足水分的海綿放在花器中央，海綿要與花器邊緣一般高。接著在海綿四周鋪滿小石子。

2 仔細觀察曲線方向後，一邊形成高低差，一邊插入6至7片紐西蘭麻。

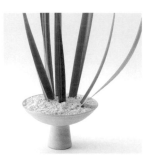

3 加入小石子至可完全覆蓋住海綿。

4 捲繞紐西蘭麻，捲好後以釘書機固定，共準備3至4捲。

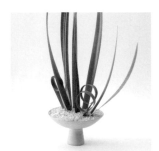

5 將捲好的紐西蘭麻插低一點。

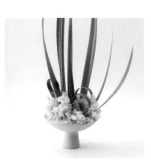

6 將金合歡插在紐西蘭麻下方。摘掉金合歡的葉片，整個作品就會顯得更清新。

7 插上水仙百合。插往上延伸的部分時，需考量花和紐西蘭麻的協調美感；插底部時，就讓水仙百合從金合歡之間露出花臉吧！

8 插上低位的松蟲草後即完成。

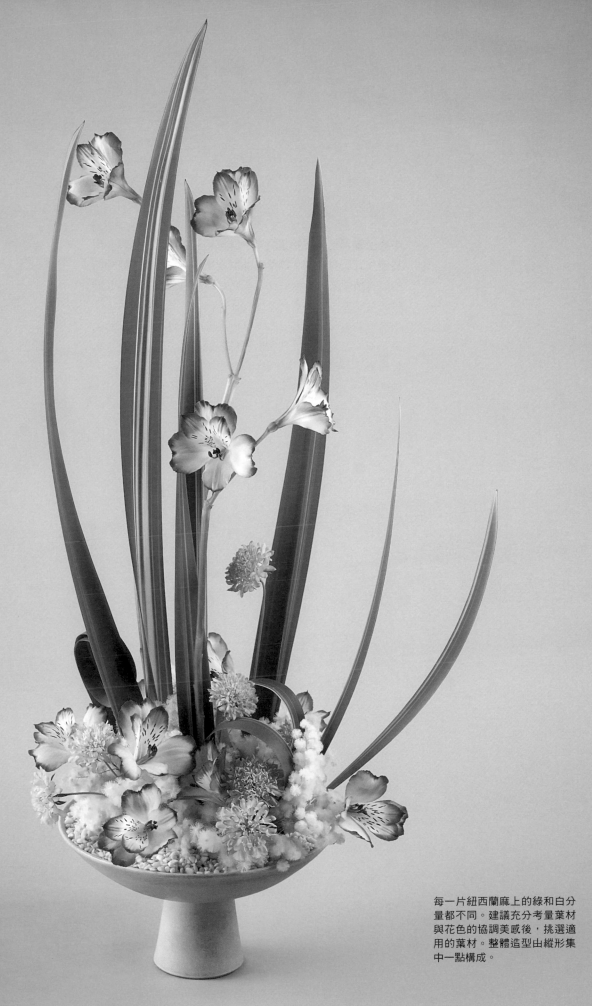

每一片紐西蘭麻上的綠和白分
量都不同。建議充分考量葉材
與花色的協調美感後,挑選適
用的葉材。整體造型由縱形集
中一點構成。

輕輕地飄浮在花上

金翠花

Bupleurum rotundifolium

狀似噴霧狀的纖細枝條上,長著許多圓形小葉片的金翠花,是外形非常可愛的葉材種類之一。可用於填滿花朵之間的空隙,而如果像此作品般,插好後讓金翠花飄浮在緊緊地依偎在一起的花朵上,整件作品就會顯得更輕盈。這就是可避免塊狀花顯得太沉重的花藝設計巧思。直接插金翠花時,易因葉片太多而導致輕盈感減半,成功祕訣為疏剪枝葉,將枝條修剪得更清爽俐落後才用於創作花藝作品。

[金翠花枝葉亦可活用於縱形多點‧橫形集中一點‧橫形多點‧圓形多點等設計形態]

🍃 **製作步驟** 　花材／金翠花‧康乃馨‧玫瑰‧香豌豆花‧松蟲草

1 將吸足水分的海綿放入花器裡,海綿需與花器邊緣一般高。

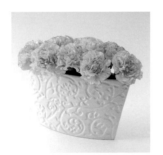

2 插入康乃馨至可完全覆蓋住海綿。

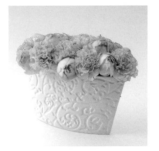

3 插入玫瑰花以填滿康乃馨之間的空隙。

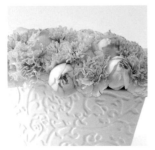

4 插入松蟲草,和康乃馨、玫瑰一般高。

5 插入香豌豆花以營造出生動活潑感。

6 高於步驟5,插入修剪成細長枝條的金翠花後即完成。

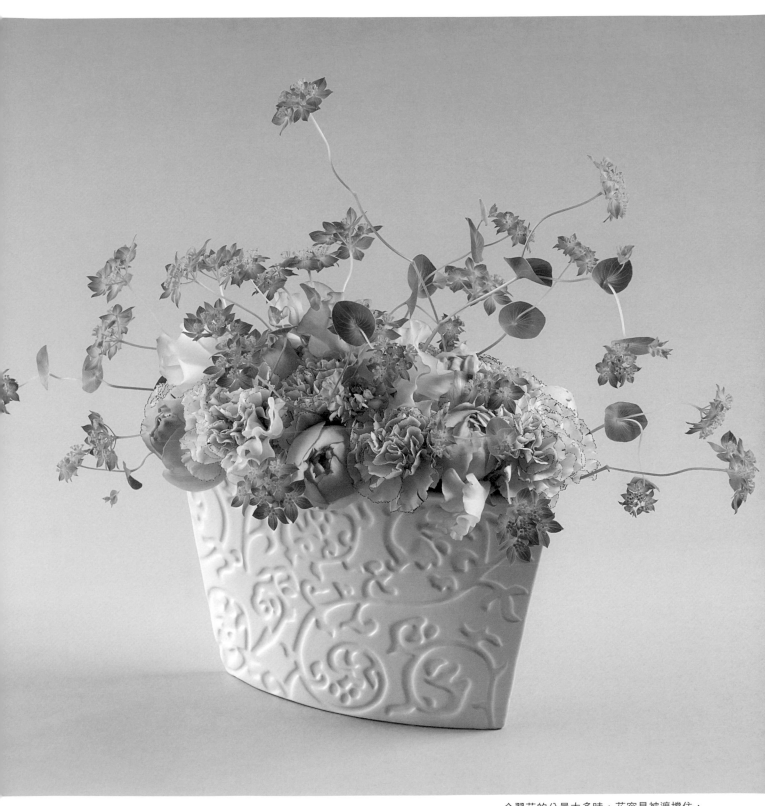

金翠花的分量太多時，花容易被遮擋住，
因此需留意。整體造型由縱形集中一點構
成。

仔細分辨呈扭轉狀態的葉形
虎尾蘭
Sansevieria trifasciata

虎尾蘭非常耐插,直接插入土中就會長根,即便在溫差大、無法澆水等惡劣環境下還是能生長,但不耐彎摺塑形,必須善加利用呈扭轉狀態的原本形狀。重點是必須仔細地觀察每一片葉片的姿態、形狀,適當地配置。虎尾蘭的色澤差異也非常微妙,建議先大致組合並經過觀察後才運用。葉片厚實又寬闊,使用吸水海綿時萬一插錯位置,對海綿的傷害就非常大,無法再插入同一個位置,這一點需留意。此作品中搭配了顏色非常高雅的花卉,事實上,虎尾蘭是搭配黃色、橘色、紅色等花卉時,效果絕佳的葉材。

[虎尾蘭葉片亦可活用於縱形多點‧橫形集中一點等設計形態]

POINT

不耐彎摺塑形。每一片葉片的扭轉狀態都不同,必須仔細地觀察後適當地配置。

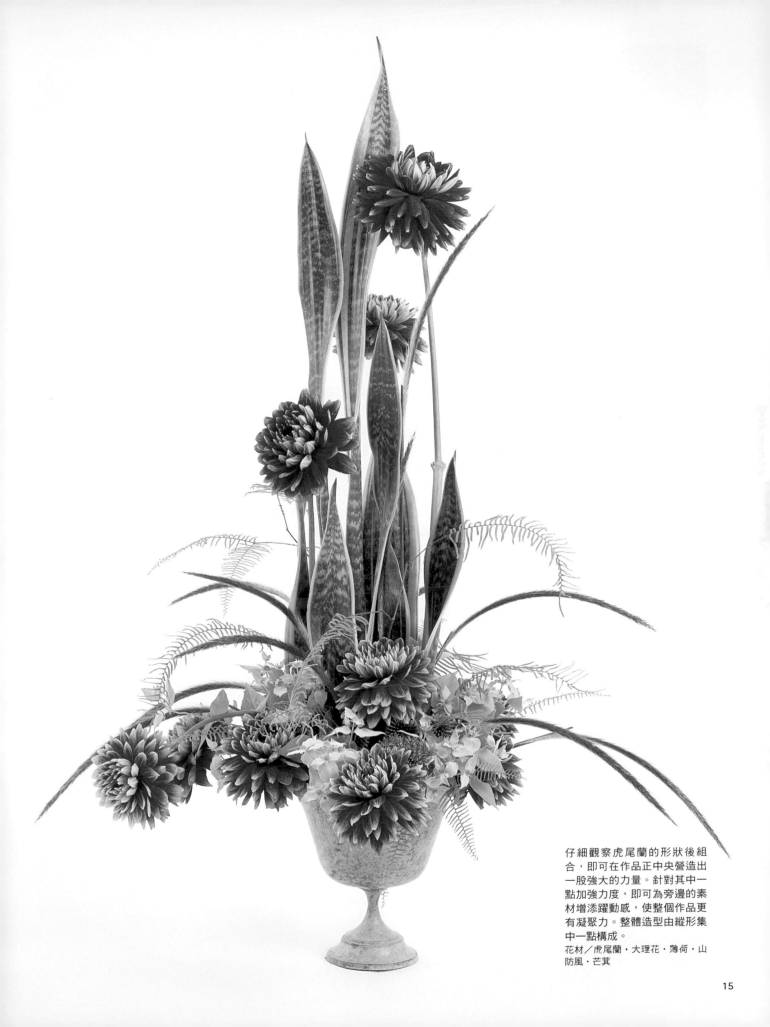

仔細觀察虎尾蘭的形狀後組合，即可在作品正中央營造出一股強大的力量。針對其中一點加強力度，即可為旁邊的素材增添躍動感，使整個作品更有凝聚力。整體造型由縱形集中一點構成。

花材／虎尾蘭・大理花・薄荷・山防風・芒萁

乾燥後可欣賞到另一種美麗的色彩

芭蕉葉（乾燥）

Musa basjoo

芭蕉葉油亮鮮綠時，南國的意象非常鮮明，散發出濃濃夏季氛圍，但倘若像此作品中的作法，經過乾燥處理，就會變得很有秋天邁入冬季的感覺。葉片漸漸枯萎，由鮮綠色轉變成黃色時，會慢慢地蜷縮又褪色，轉變成色澤典雅的深咖啡色。芭蕉葉變成黃色後也會出現很鮮豔的顏色，但只能維持短短的幾天時間，因此調整起來會有點困難。希望將葉片處理成亮麗的金黃色時，必須將芭蕉葉一直泡在水裡，而且需要相當長的時間才會變色。植物會隨著時間流逝而展現出不同的樣貌，欣賞這樣的變化是千載難逢的機會。日常中仔細地觀察植物，才能將植物的瞬間之美活用到最大限度。

[芭蕉葉亦可活用於縱形多點等設計形態]

POINT

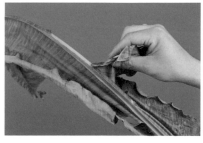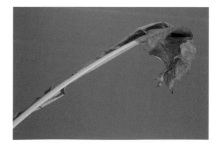

去除不必要的部分後整理葉形。可使用刀子，但以手即可輕易地撕掉。右圖為整理形狀後的狀態。

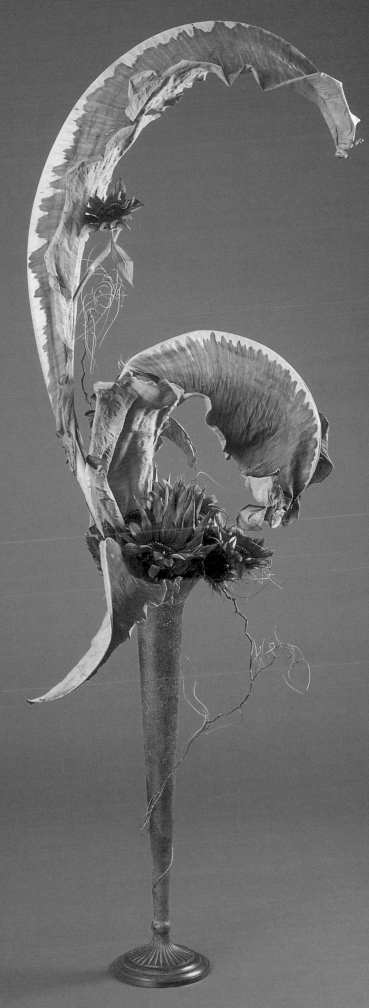

使用乾燥的葉材時必須注意，不能讓葉片看起來像枯葉。重點是不能形成死線。「死線」的意思是朝著地面下降的線條（N-Style）。線條尾端到底該朝著哪個方向呢？這是嚴重影響作品感覺的關鍵要素。尾端必須朝著上方才能形成活線，不過上升至某個高度後才下降，距離地面還有相當距離，就不會形成死線。此作品的整體造型由縱形集中一點構成。

花材／芭蕉葉（乾燥）‧向日葵‧雲龍柳‧朝鮮薊

仔細分辨右葉＆左葉
葉蘭
Aspidistra elatior

葉蘭的葉面寬廣，除了此作品中使用的旭日蜘蛛抱蛋品種之外，使用矮球子草等葉材時也一樣，讓寬廣的葉面朝著正面，作品的感覺會很沉重。此作品中將葉片撕開後捲起尾端或捲繞成一捲捲，成功地營造出生動活潑的氛圍，完成了感覺很輕盈、表情很豐富的作品。葉蘭特徵為具有右葉（傾向右側）和左葉（傾向左側）之分。如果漠視這個傾向，完成的作品可能會無法展現出力道，失去方向性。

[葉蘭亦可活用於縱形多點・橫形集中一點・橫形多點・圓形多點等設計形態]

POINT

葉蘭的特徵之一為具有右葉（傾向右側）和左葉（傾向左側）之分。圖中右為「右葉」，左為「左葉」。

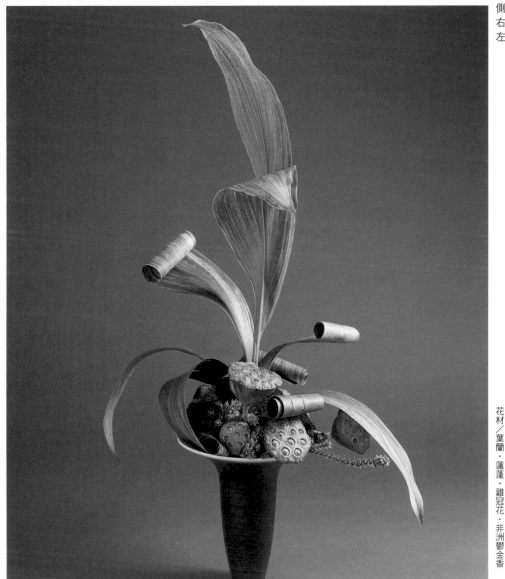

充分運用撕開、捲繞等技巧，完成輕盈飄逸、活潑生動的作品。整體造型由縱形集中一點構成。

花材／葉蘭・蓮蓬・雞冠花・非洲鬱金香

可欣賞到葉色漸變成美麗色彩的提案

鳶尾葉

Iris ochroleuca

縱形集中一點

請將鳶尾葉直接乾燥，放置一至二個月後，原本為綠色的鳶尾葉就會漸漸地枯萎，轉變成亮麗的黃色。繼續乾燥一段時間後則會轉變成茶色，觀察葉色的轉變過程，是非常賞心悅目的事情。此作品中同時插著綠色和黃色的鳶尾葉。完成了讓葉材和花材一樣，可欣賞到色彩變化的風情。此外，作品中的鳶尾葉還插入鐵絲，能作出柔美的線條。

[鳶尾葉亦可活用於縱形多點・橫形集中一點・橫形多點・圓形多點等設計形態]

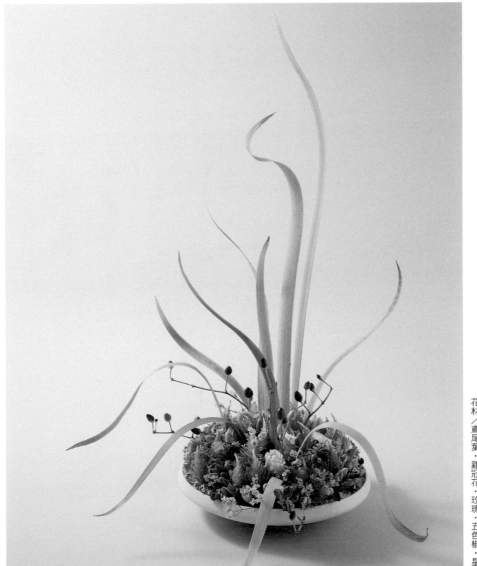

POINT

乾燥的葉片慢慢地枯萎，轉變成亮麗的黃色（上圖）。葉片以鐵絲加工後，就能隨心所欲地形成柔美的線條（下圖・鐵絲加工法請見P.24、P.71）。

可長時間欣賞到亮麗的黃色。整體造型由縱形集中一點構成。

花材／鳶尾葉・雞冠花・玫瑰・五色椒・星辰花

1

縱形集中一點

19

縱形多點

將「最美好的一面」充分地應用
白竹
Dracaena

一枝莖上長著好幾枚葉片的白竹，長葉和短葉摻雜生長，因此建議仔細觀察，想清楚哪一片葉片該怎麼使用後才剪下。從這件作品上就能清楚看出，插好後線條往上延伸的白竹都已剝除到相當程度，刻意地露出莖部。剝除葉片後露出的白色莖部也是非常漂亮的部分。而剝掉的葉片也可廢物利用，捲成一捲捲後加在作品的下方。運用捲繞、切割等技巧，即可使葉面寬廣的白竹表情更豐富。一邊考慮花藝設計的強弱、輕重變化，一邊將白竹的魅力發揮到最大限度吧！

[白竹亦可活用於縱形集中一點‧橫形集中一點‧橫形多點‧圓形多點等設計形態]

🌿 **製作步驟**　花材／白竹‧蘆莖樹蘭‧白頭翁‧非洲鬱金香‧滿天星

1 將吸足水分的長方形海綿放入淺盤狀花器裡。

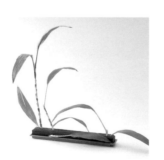

2 海綿上分別插入幾處白竹。一邊觀察著整體協調美感，一邊將長枝葉插在左側，將短枝葉插在右側。

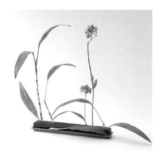

3 一邊思考著與左邊的白竹之協調美感，一邊插入蘆莖樹蘭。

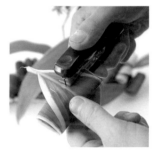

4 捲起白竹的葉片，捲好後以釘書機固定。

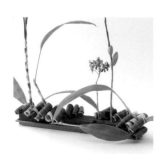

5 捲好10至20捲的步驟4後插入，以覆蓋住海綿。

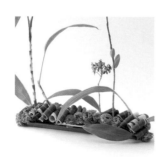

6 插入白頭翁以填補步驟5的白竹之間的空隙。

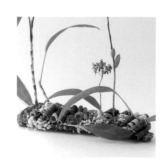

7 一邊觀察著是否協調，一邊插入非洲鬱金香和剪短後綁成小束的滿天星。

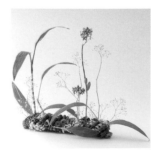

8 一邊觀察著整體協調度，一邊插入枝條修長的滿天星即完成。

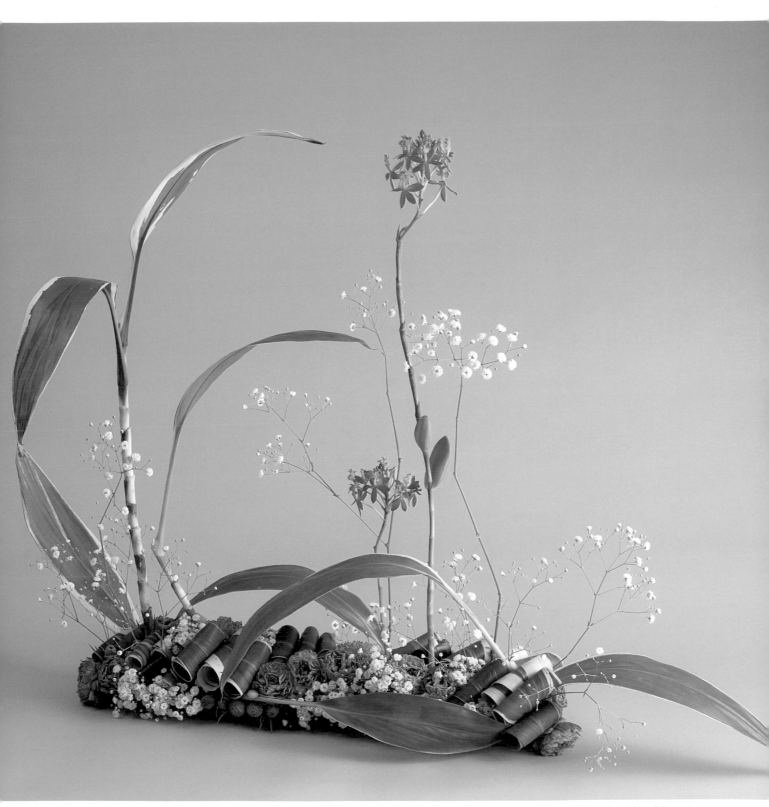

哪一片葉片才能展現出白竹最「美好的一
面」呢？必須仔細地分辨喔！整體造型由
縱形多點構成。

活用葉&莖的表情

水仙百合葉

Alstroemeria sp.

一提到水仙百合，應該很多人的腦海裡就浮現出可愛的花朵吧！此作品中採用的是還沒開花，以枝條形態販售的種類。這是一件摘除下方葉片以強調枝條生動活潑感的作品。水仙百合的枝條不耐彎摺塑型，勉強彎摺就會折斷，因此建議將最自然的捲曲姿態應用在花藝設計上。這種形狀的葉材也有正反面之分，這件事你知道嗎？此作品中插在花器左側的是水仙百合葉片的正面，右邊的是背面，中間則是露出側面。除了正面之外，假使也能展現出背面&側面姿態，就能創作出趣味性十足的花藝作品。

[水仙百合建議活用於縱形多點設計形態]

🍃 **製作步驟**　花材／水仙百合・紅花三葉草

1 將吸足水分的海綿放入花器裡，海綿需低於花器邊緣。

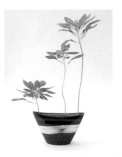

2 觀察高・中・低位的協調感後，插入水仙百合枝條。

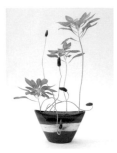

3 摘除紅花三葉草的葉片後插入，以便強調枝條的律動感。

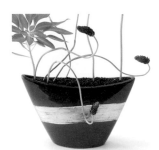

4 加入小石子以覆蓋插花海綿。

5 將球狀裝飾加在步驟4後即完成。

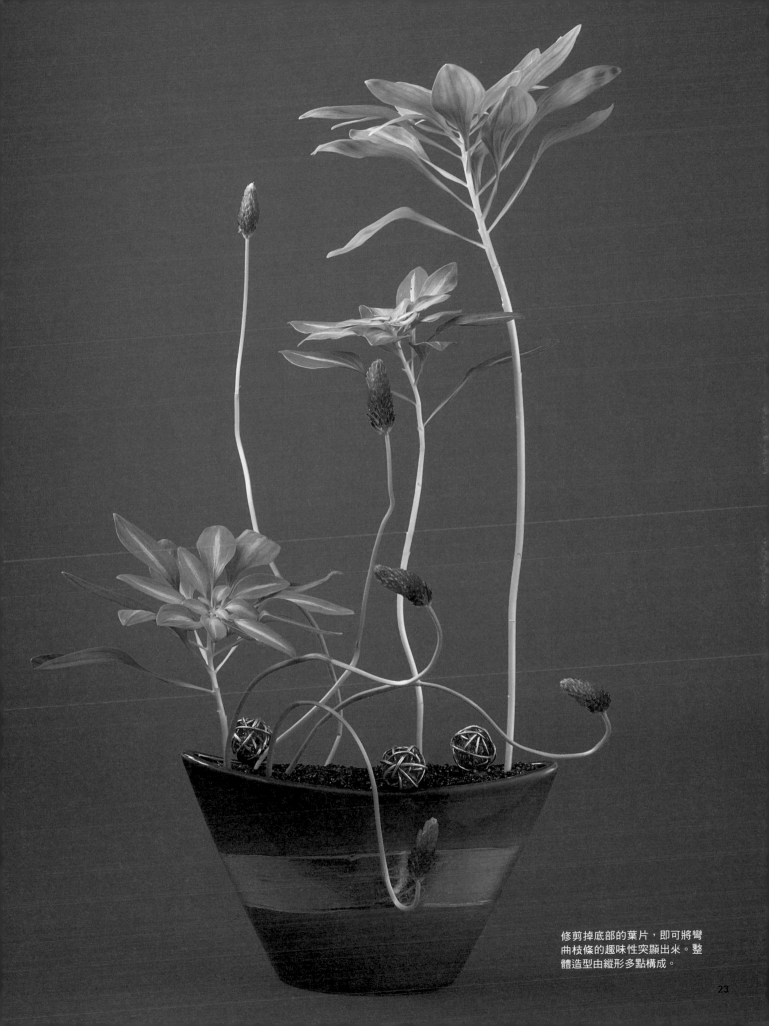

修剪掉底部的葉片，即可將彎
曲枝條的趣味性突顯出米。整
體造型由縱形多點構成。

強調線條的簡潔俐落造型

龍文蘭葉

Dietes grandiflora DC

特徵為修長的葉形，適合創作要強調線條的作品時採用。可彎摺到相當程度，但希望自在地塑造形狀時，從葉片基部的切口處以鐵絲加工（＃20至＃22最好用），即可隨心所欲地塑造形狀。葉片中央呈中空狀態，因此可以輕鬆地插入鐵絲。使用龍文蘭葉時必須留意的是，葉尾形狀如劍，使用前必須仔細分辨該部位的朝向。其次，鳶尾科葉子的顏色會隨著時間而變黃，顏色會變得很漂亮（P.19），一定要善加利用喔！

[龍文蘭葉亦可活用於縱形集中一點，橫形集中一點等設計形態]

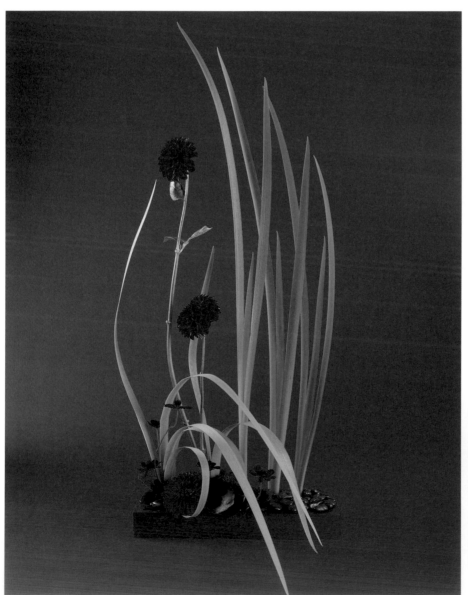

POINT

使用數片由基部彙整成束的龍文蘭葉。將整株龍文蘭的葉片分解成單片，從葉片基部的空洞部位插入鐵絲，即可更自在地塑造形狀。不是插入中心的大孔喔！插入周圍的小孔，鐵絲才不會掉出來。

面向作品，右側為整株葉片，左側為分解成單片的龍文蘭葉，插入鐵絲後隨意塑造形狀，巧妙地形成縱向延伸的線條和彎曲線條的差異，形成空間後插上大理花。整體造型由縱形多點構成。

花材／龍文蘭葉・大理花・巧克力波斯菊

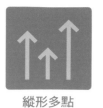
特色鮮明的姿態活用在個性十足的作品

美葉鳳尾蕉

Zamia

美葉鳳尾蕉為鐵樹的同類，但形狀和一般鐵樹不同，葉片尾端渾圓不尖銳。耐插程度雖略遜於鐵樹，但在葉材之中已經是非常耐插的。可彎摺到相當程度，但過度彎曲就會折斷，處理時須留意。此作品以修剪掉一半葉片來強調方向性，直接使用也趣味性十足。鐵樹的同類據說早在恐龍時代就已經存在於地球上，是稱之為活化石也不會言過其實的植物。

[美葉鳳尾蕉亦可活用於縱形集中一點・橫形集中一點等設計形態]

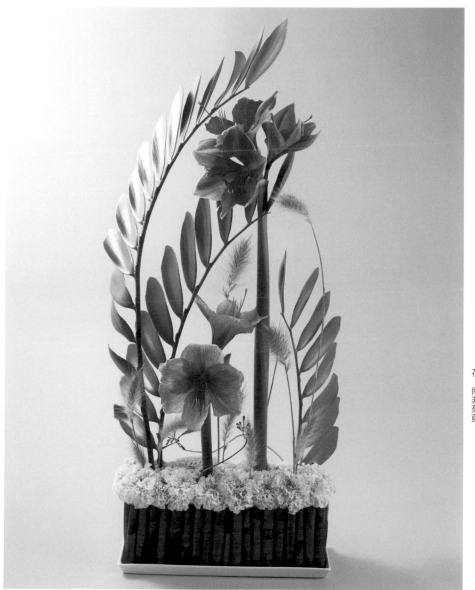

POINT

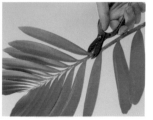

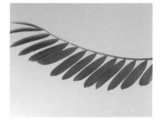

修剪掉其中一側的葉片即可強調方向性，創作出強而有力的作品。

以美葉鳳尾蕉與孤挺花形成縱向延伸的強烈主軸，再加上狗尾草形成的纖細線條，成功地營造出舒服調和的氛圍。下方不使用綠葉遮蓋，而是刻意插上檸檬黃色的萬壽菊，可將美葉鳳尾蕉襯托得更鮮綠。整體造型由縱形多點構成。

花材／美葉鳳尾蕉・孤挺花・狗尾草・萬壽菊・垂筒花・南非葜萸

淋漓盡致地活用柔韌耐彎摺的特性

新西蘭葉

Pandanus

葉形修長、線條柔美的新西蘭葉，別名小笠原露兜樹，此
作品中使用了金道露兜樹品種。新西蘭葉是葉尾細長，可
用於營造纖細氛圍的葉材。創作此作品時已將此葉材魅力
活用到最大限度。新西蘭葉不耐彎摺塑形，撕開時很容易
折斷，因此建議直接使用，儘量別經過人工處理。採用時
建議先仔細地端詳每一片葉片的自然柔美曲線，再細細地
品味它的美麗風采，然後才思考要創作出什麼樣的作品，
才能淋漓盡致活用此葉材的特色。此作品中使用無刺品
種，新西蘭葉同類中有些品種的葉片邊緣會長刺，處理時
必須小心。

[新西蘭葉亦可活用於縱形集中一點・橫形集中一點等設計形態]

POINT

黃色線條的分布狀態也充滿著無限魅力。
將它的特色應用在花藝創作上吧！

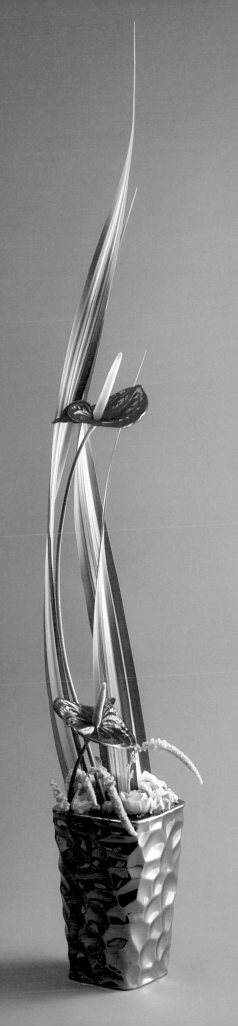

彷彿順著新西蘭葉形成的柔
美線條般地插上火鶴。整體
造型由縱形多點構成。
花材／新西蘭葉・火鶴・玫瑰・
陸蓮花・尾穗莧

在創作過程中連斑紋分布也納入計算

白雪福祿桐

Polyscias balfouriana 'Marginata'

白雪福祿桐是以圓、橢圓形狀而令人深深著迷的葉材之一。深綠色葉片中分布
著極少量白色，請好好地欣賞大自然才創造得出來的絕妙美感。葉片大小、形
狀也都不同，到底該配置在哪個位置才好呢？將兩片以上葉片組合在一起時，
綠色和白色會呈現出什麼樣貌呢？深入思考這些問題，就是成功創作花藝作品
的訣竅。白雪福祿桐為比較容易流失水分的葉材，因此必須確實作好保水程
序。且不適合擺在溫差較大的場所，這一點也要留意。

[白雪福祿桐亦可活用於縱形集中一點‧橫形集中一點‧圓形多點等設計形態]

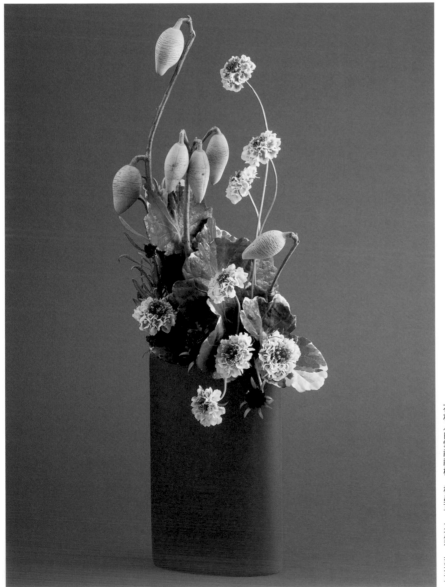

POINT

每一片葉片的大小、形狀、斑紋的
分布都不同。仔細地觀察過葉片後
再用於創作花藝作品吧！

將白雪福祿桐配置在不同的高度，重點
為必須將斑紋的分布納入考量。整體造
型由縱形多點構成。

花材／白雪福祿桐‧松蟲草‧尤加利‧薰衣草

Column1

植物會提供
在創作時的靈感與線索

創作花藝作品時，你是先決定設計造型才挑選花材呢？還是決定花材後才思考造型呢？我推薦採用的方法為後者，以葉材為主時更應如此。

即便是相同種類或品種的葉材，還是會因產地、等級等因素而呈現出不同的樣貌。建議先感受一下每一片葉片的魅力與趣味性，再試著完成整個設計概念，這樣才能創作出造型更精美的作品。應避免先決定主要、次要素材，建議依據看到花材時的剎那感覺來思考構成要素，這才是重點。

另一個重點是，必須懷抱著引出植物最美麗風采的心情。花藝創作者應該扮演一個推手，讓花展現出最美的一面。因為假使太執著於設計風格，卻導致植物的美麗風采減半，那就失去了意義。

花藝創作應以植物為重點考量，仔細地感受每一種花材所傳達出來的訊息，再以最柔軟的心態完成作品。

因為植物會提供在創作時的所有靈感與線索。

Chapter
2
橫形花藝設計講座

橫向延伸的花藝設計能夠讓欣賞的人放鬆心情。
可活用長形葉片、寬面葉片、小巧葉片等各種形狀的葉材。

何謂「橫形」…？

橫形為桌花、婚宴會場布置、活動會場裝飾等場合所廣
泛採用的設計形態。欣賞強調橫向延伸線條的花藝作
品，會令人充滿安心、安定感，因此建議日常生活中多
納入這類花藝作品。橫向線條據說比較不傷眼睛，可說
是最適合壓力沉重的現代社會採用的花藝造型。創作橫
形作品時很少將花材上下重疊，是創作難度低於縱形、
圓形的類型。
橫形花藝作品可分為橫形集中一點、橫形多點這兩種類型。

橫形集中一點

將花材的插入位置集中於一
點，再讓力量由該點橫向延
伸，以這種心情完成花藝作
品。

橫形多點

將花材的插入位置分散於多
點，再讓力量分別由各點橫
向延伸，以這種心情完成花
藝作品。

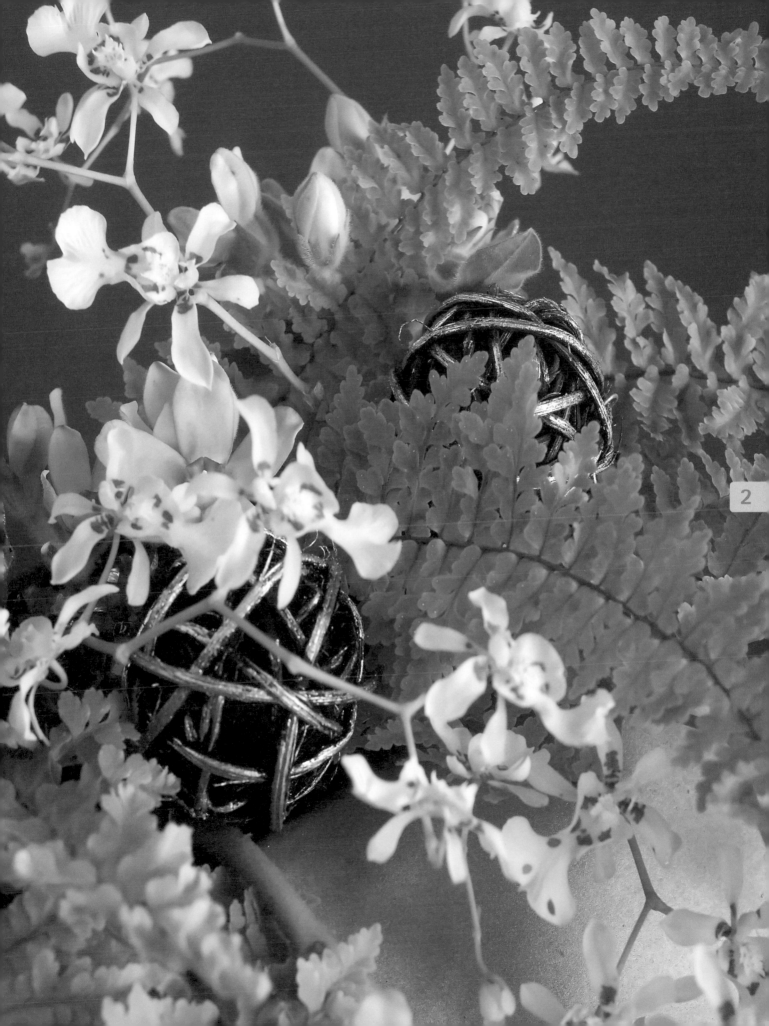

2

以色澤沉穩的素材營造優雅大方氛圍
紐西蘭麻
Phormium tenax

綠色的紐西蘭麻用法已於P.10至P.11中介紹過,本單元中使用的是葉片為紅色的類型。圖中即可看到色澤沉穩的紐西蘭麻,用於創作充滿優雅氛圍的花藝作品。最適合搭配紅、黃、橘等顏色的花材,和此作品中使用的金色石子或裝飾也很搭調。可如同綠色的紐西蘭麻,運用各種處理葉材的技巧,將葉片撕成細長條或捲繞後使用。去除葉片中心的葉脈即可捲繞成漂亮的圓形。

[紐西蘭麻亦可活用於縱形集中一點·縱形多點·橫形多點·圓形多點等設計形態]

🍃 **製作步驟** 花材/紐西蘭麻·羅馬花椰菜·火焰百合·玫瑰

1 將吸足水分的海綿放在花器中央,將海綿四周鋪滿小石子。海綿需與花器邊緣一般高。

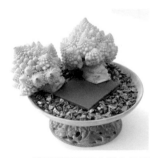

2 羅馬花椰菜下方插入竹籤後插在海綿上。

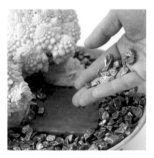

3 加入小石子覆蓋住海綿。

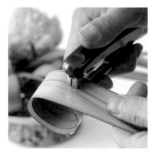

4 捲起紐西蘭麻後讓莖部露在外側,再以釘書機固定。完成數個備用。

5 先以紐西蘭麻為中心插出流暢的線條,再插入幾個步驟4捲繞的部分。

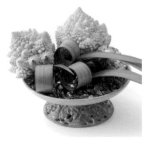

6 將玫瑰插在羅馬花椰菜與紐西蘭麻之間。

7 插入玫瑰以填補紐西蘭麻間的空隙。

8 順著紐西蘭麻形成的線條插上火焰百合。捲起的紐西蘭麻之間也插好後即完成。

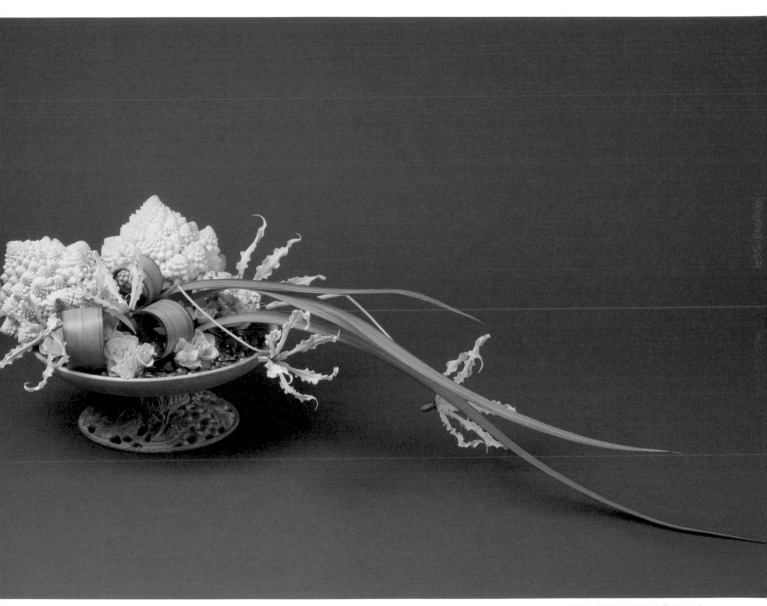

以黃色與金色組合成典雅大方
的作品。整體造型由橫形集中
一點構成。

33

巧妙運用霸氣十足的紋路
鐵甲秋海棠
Begonia masoniana `Iron Cross`

鐵甲秋海棠總是讓人聯想起十字勳章。綠色葉片上分布著黑色紋路，看起來霸氣十足。葉面若朝著正面插入，感覺會太強烈，而且只插上一片葉片無法表現出味道，所以建議像此作品般重疊插入二至三片。重點為重疊插入時需稍微錯開葉片，讓底下的葉面若隱若現。此葉材容易流失水分，必須確實作好保水工作。最適合以大量盛水的花器創作作品時採用。葉片不適合撕開或修剪等加工處理，因此建議用於可活用葉材原有風貌的花藝作品。

[鐵甲秋海棠亦可活用於縱形集中一點・縱形多點・圓形多點等設計形態]

🌿 **製作步驟**　花材／鐵甲秋海棠・火焰百合・玫瑰・薰衣草・黑玫瑰・紅竹

1 將吸足水分的海綿放入花器裡，海綿需高於花器邊緣約3cm。

2 將鐵甲秋海棠插在海綿的正中央。

3 將紅竹插在海綿上，尾端分別朝著上方、橫向、下方。

4 將黑玫瑰插低覆蓋住海綿。

5 插上薰衣草。

6 插上玫瑰花。

7 插上火焰百合，低位插2至3枝，高位插入1枝即完成。

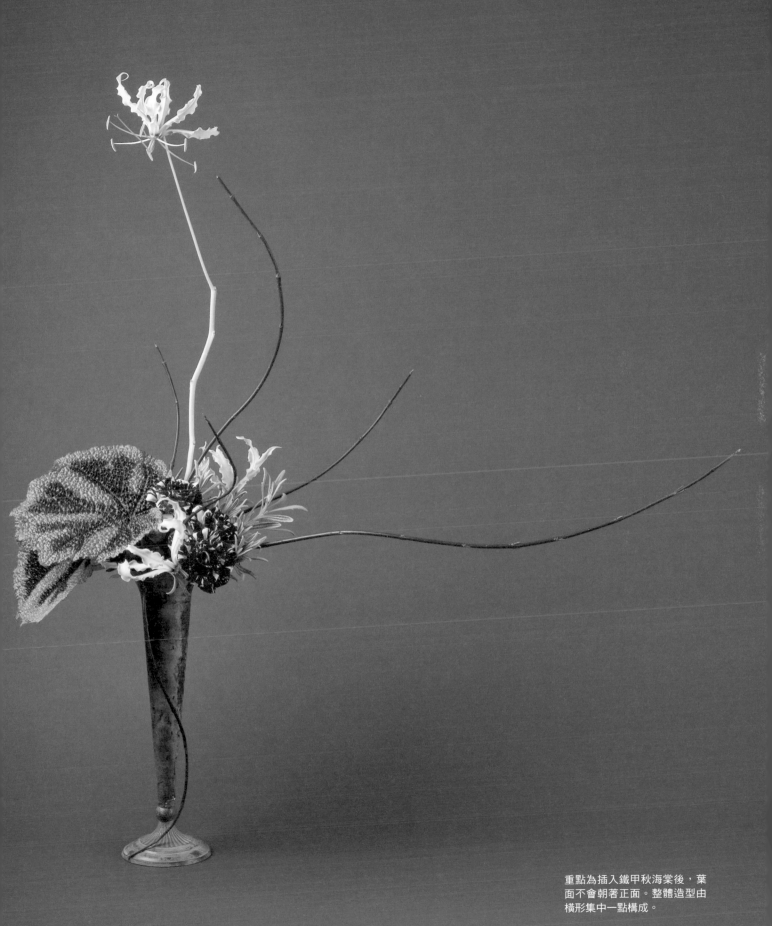

重點為插入鐵甲秋海棠後，葉面不會朝著正面。整體造型由橫形集中一點構成。

可演繹出柔美表情的婚禮要角

闊葉武竹

Asparagus asparagoides

學名Asparagus asparagoides，英文名Smailax asparagus，曾被歸類為菝葜屬而被稱之為菝葜。天門冬屬的同類大多為葉面細窄、質地纖細的植物。闊葉武竹的葉片略帶圓潤度，可用於營造柔美氛圍，因而成為布置婚宴會場或製作捧花時很活躍的葉材。垂掛在捧花下方時，可能讓切口朝上，露出葉背。如果是短時間使用，切口朝下，露出葉面看起來比較漂亮。噴水後約可維持一至二天。

[闊葉武竹亦可活用於橫形多點‧圓形多點等設計形態]

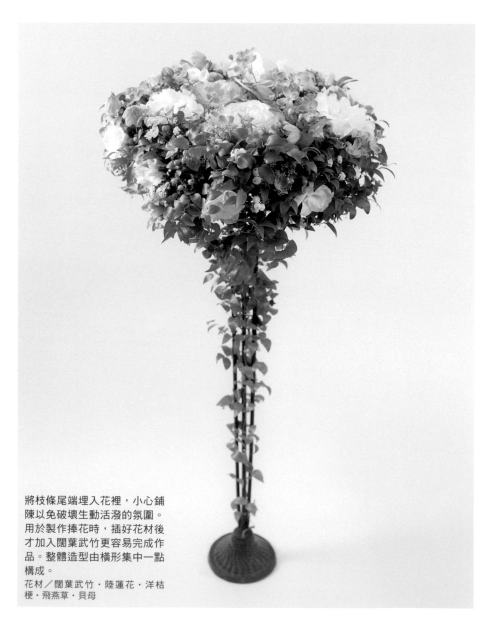

將枝條尾端埋入花裡，小心鋪陳以免破壞生動活潑的氛圍。用於製作捧花時，插好花材後才加入闊葉武竹更容易完成作品。整體造型由橫形集中一點構成。
花材／闊葉武竹‧陸蓮花‧洋桔梗‧飛燕草‧貝母

POINT

如上圖，切口朝上就會露出葉背。垂掛以強調線條時，可讓切口朝下，如下圖般露出葉面。噴水後可維持2至3天。尾端以U字釘等固定住即可。

將人氣盆栽應用在花藝設計上

黃金葛

Epipremnum aureum

POINT

大多以盆栽形態販售的黃金葛。從花盆裡剪下長長的黃金葛藤蔓，使用起來非常方便。

大多以盆栽形態販售的黃金葛，是非常受歡迎的觀葉植物，市面上很少看到以切葉形態流通，因此建議從花盆裡剪下葉片後使用。斑紋的分布情形、葉片大小都不同，訣竅是配合花藝造型，仔細觀察斑紋、大小或長度等情況後使用。只由黃金葛一種葉材構成作品，用於裝飾桌面也很優雅美觀，可欣賞到迥異於盆栽的獨特氛圍。剪下一小段枝條後泡入水中，就會長出根部，可見黃金葛的生命力有多旺盛，所以是非常耐插的葉材。

[黃金葛亦可活用於縱形集中一點·縱形多點·橫形多點·圓形多點等設計形態]

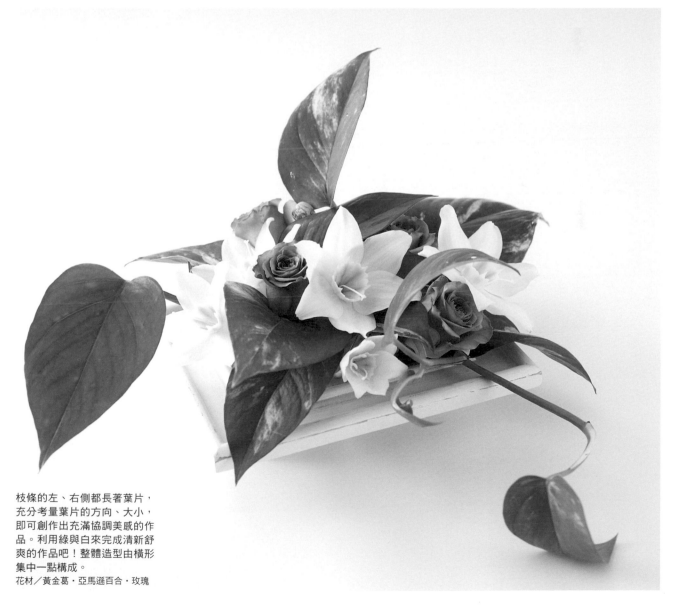

枝條的左、右側都長著葉片，充分考量葉片的方向、大小，即可創作出充滿協調美感的作品。利用綠與白來完成清新舒爽的作品吧！整體造型由橫形集中一點構成。

花材／黃金葛·亞馬遜百合·玫瑰

加上香氣營造清涼感十足的氛圍

薄荷

Mentha

薄荷為品種高達數百種的香草類葉材，可大致分成胡椒薄荷與綠薄荷兩大類。香氣較重的是胡椒薄荷，特徵為薄荷醇含量很高。插花時使用薄荷即可增添香氣，提昇清涼感。創作生花作品時，花材搭配必須協調，才能將香氣拿捏得很巧妙。例如：大舞台等場所擺一盆散發著東方調香氣的百合時令人心曠神怡，若是擺在小房間裡味道就會太重。而在大舞台上擺一盆插著薄荷的花藝作品，就無法呈現出百合的效果，但擺在小房間裡卻令人感到清新舒爽。重點是創作花藝作品時必須了解花材香氣的強弱。

[薄荷亦可活用於縱形多點・橫形多點・圓形多點等設計形態]

POINT

枝條尾端朝下，易讓人產生水往低處流的感覺，因此建議插入後讓尾端朝上。

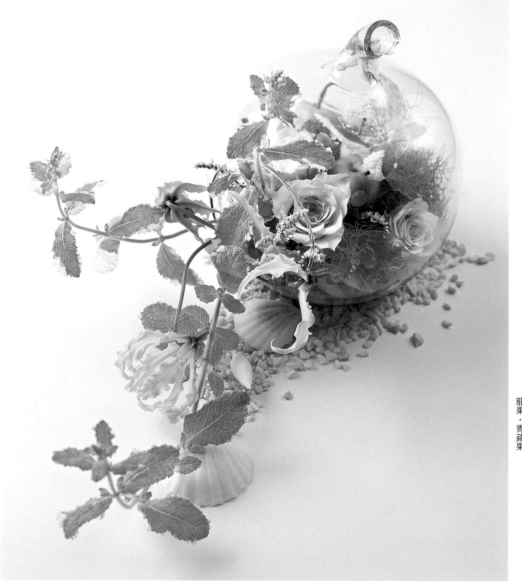

由玻璃花器和貝殼演繹出清涼的視覺效果，再利用薄荷香氣增添清新舒爽感。整體造型由橫形集中一點構成。

花材／鳳梨薄荷・火焰百合・玫瑰・黃櫨・火龍果・青蘋果

以小巧可愛的作品展現優雅柔美的魅力
羊耳石蠶

Stachys byzantina

POINT

莖部短又柔軟，以鐵絲加工後更方便插入海綿，更容易製作作品。

羊耳意思為「小羊的耳朵」，羊耳石蠶是觸感柔軟的人氣香草類植物。若想運用葉材的柔美質感，那就別作出太大型的作品，以捧花大小為限吧！不是單指羊耳石蠶喔！依據葉材大小或質感等決定作品尺寸，相反地，以作品大小選用葉材的作法，對於創作花藝作品來說都非常重要。羊耳石蠶也可能失去水分，因此要特別留意。和新鮮的相比，觸感、外觀上一點也不遜色的羊耳石蠶不凋花，也不妨活用看看。

[羊耳石蠶亦可活用於縱形集中一點・橫形多點・圓形多點等設計形態]

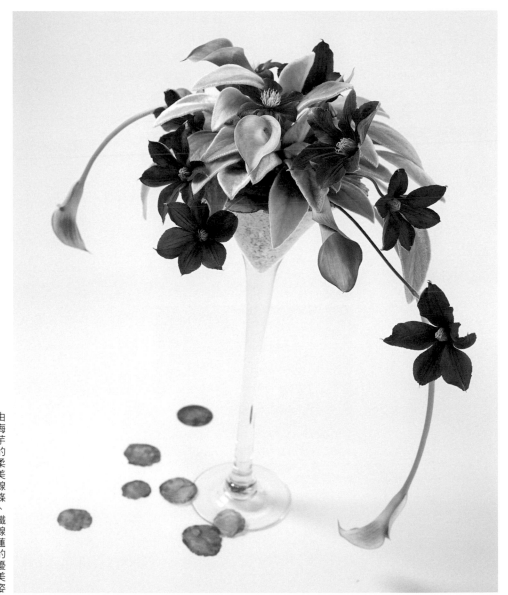

<div>
由海芋的柔美線條、鐵線蓮的優美姿態，及蘊含其中的強烈主張所構成的作品。精心挑選花材，充分運用羊耳石蠶特有的優雅柔美意象，避免選用感覺太生硬的花材。整體造型由橫形集中一點構成。

花材／羊耳石蠶・海芋・鐵線蓮
</div>

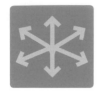

好用又耐彎摺的素材

假葉木（樺木葉）

Ruscus hypoglossum

假葉木屬植物中最廣為使用的是「筏葉假葉木」、「義大利假葉木」。本單元中就來介紹筏葉假葉木、圓葉假葉木吧！介紹中暫且稱它為葉材，詳細分類時納入枝材類或許較貼切。看起來像葉片的部分其實是已經扁平化的枝條，又稱葉狀枝（本單元中暫且視為「葉」）。假葉木是相當耐彎摺的葉材，可隨意構成任何形狀，但必須加以固定，否則馬上就會恢復原狀。假葉木是吸水性、耐插度俱佳的素材。此作品中使用枝條顏色鮮綠的假葉木，另還有顏色更深的品種。

[假葉木亦可活用於縱形集中一點·縱形多點·橫形多點·圓形多點等設計形態]

POINT

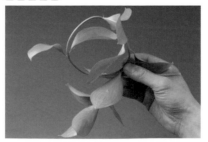

莖部的彈性和柔軟度俱佳，可隨意彎摺成任何姿態，但容易恢復原狀，因此必須確實地固定住。

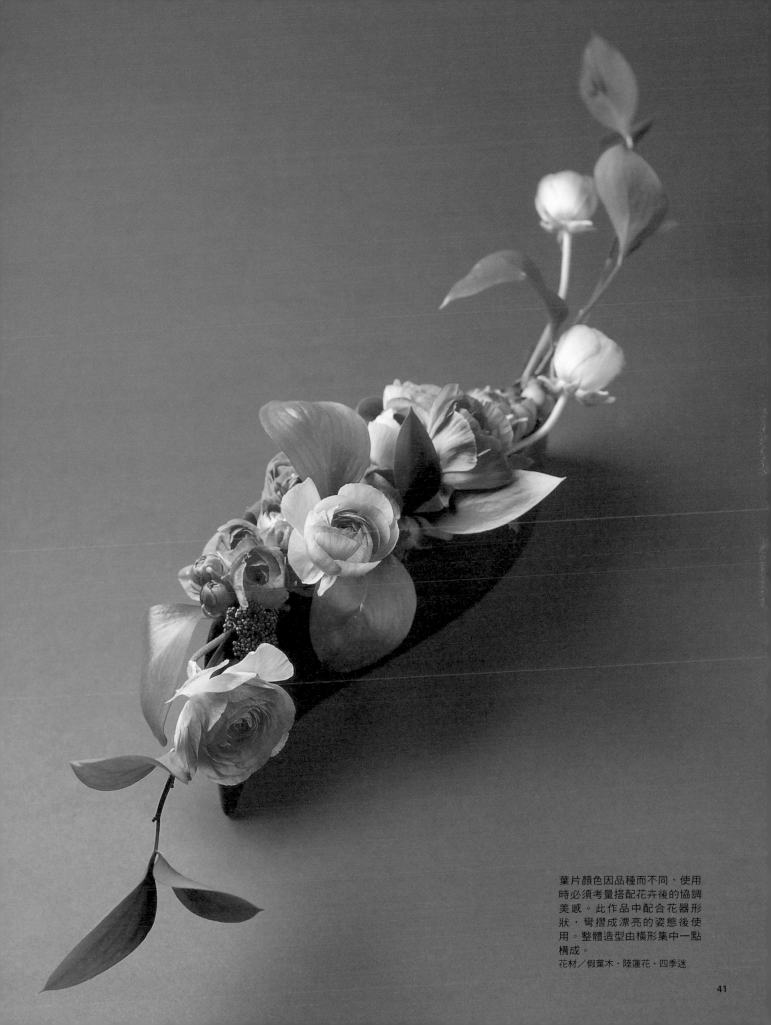

葉片顏色因品種而不同，使用時必須考量搭配花卉後的協調美感。此作品中配合花器形狀，彎摺成漂亮的姿態後使用。整體造型由橫形集中一點構成。
花材／假葉木・陸蓮花・四季迷

葉片形狀像檸檬的人氣葉材

北美白珠樹

Gaultheria shallon

英文名為lemon leaf，但卻不是檸檬的葉子，而是因為葉片形狀像檸檬而得名。流通量非常大，使用性絕佳的葉材，但大多作為花束襯底或填補空隙，成為花藝創作的幕後功臣。仔細觀察就會發現到，此葉材其實充滿著無限魅力。例如，枝條照射陽光後就會轉變成紅色，呈現出非常漂亮的線條，搭配綠色葉片時的協調美感更是絕妙。此作品試著活用了該線條，枝條本身就充滿著自然的曲線美，因此可展現出最亮麗的姿態。

[北美白珠樹亦可活用於縱形集中一點‧縱形多點‧橫形多點‧圓形多點等設計形態]

POINT

枝條照射陽光後就會轉變成紅色。依照設計來呈現出最美的一面，即可營造出絕佳效果。

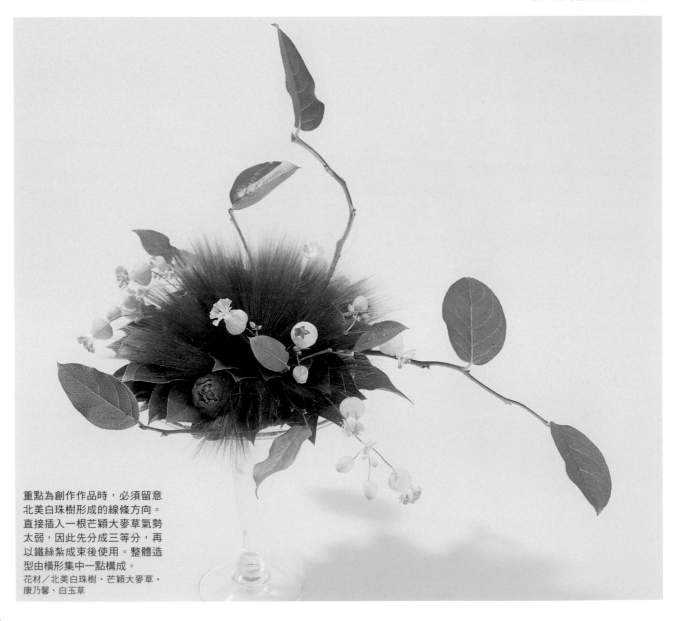

重點為創作作品時，必須留意北美白珠樹形成的線條方向。直接插入一根芒穎大麥草氣勢太弱，因此先分成三等分，再以鐵絲紮成束後使用。整體造型由橫形集中一點構成。
花材／北美白珠樹‧芒穎大麥草‧康乃馨‧白玉草

作品質感取決於葉片尾端的方向

火鶴葉

Anthurium

POINT

圖中為鮮紅色到深茶色的葉片，特徵為葉片顏色都不同。作品的整體印象因使用何種顏色、使用多少、如何配置葉片而不同。

特徵為心形的大葉片。葉尾朝向是決定作品線條方向性的重要關鍵。葉尾朝著不同方向時，就無法創作出感覺協調一致的作品，因此需特別留意。使用時可能因作品大小而出現葉片太大的情形，碰到這種情形時，將葉片修剪掉半片或下部，調整為適當大小即可。此作品中選用了充滿獨特魅力的紅色火鶴葉，每一片火鶴葉的顏色都不同，重點為必須仔細觀察該使用哪種顏色？該使用多少？和哪種花卉的搭配效果比較好？

[火鶴葉亦可活用於橫形集中一點等設計形態]

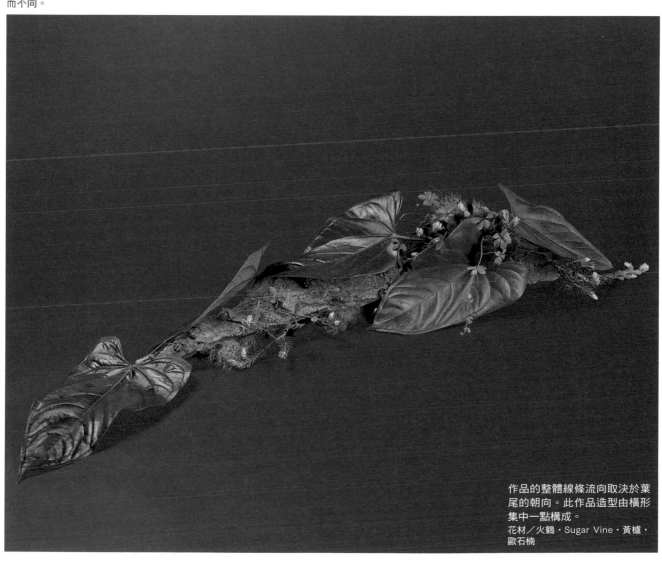

作品的整體線條流向取決於葉尾的朝向。此作品造型由橫形集中一點構成。
花材／火鶴・Sugar Vine・黃櫨・歐石楠

將園藝植物活用於時尚亮麗的作品

芳香天竺葵

Pelargonium

品種改良技術日新月異，目前據說已經培養出數百餘種廣為人們熟知的園藝植物。此作品中使用了綠色，且形狀很有個性的植物，以及顏色漂亮如紅葉的楓葉天竺葵等葉片，是一個繽紛多彩的作品。因為吸水性強而購買了盆栽，可剪下葉片後使用。其他葉材也一樣，選用盆栽有非常多的好處。例如從市面上買回的葉材，大小通常都差不多，選用盆栽時，則可從一個盆栽中摘取到大小不一的葉片，建議不妨充分活用盆栽，試著製作未曾嘗試過的花藝作品吧！

[芳香天竺葵亦可活用於縱形集中一點・縱形多點・橫形多點・圓形多點等設計形態]

POINT

從盆栽中剪下來使用，同一根枝條上還長著黃色葉片，建議將枝葉剪開後善加利用。

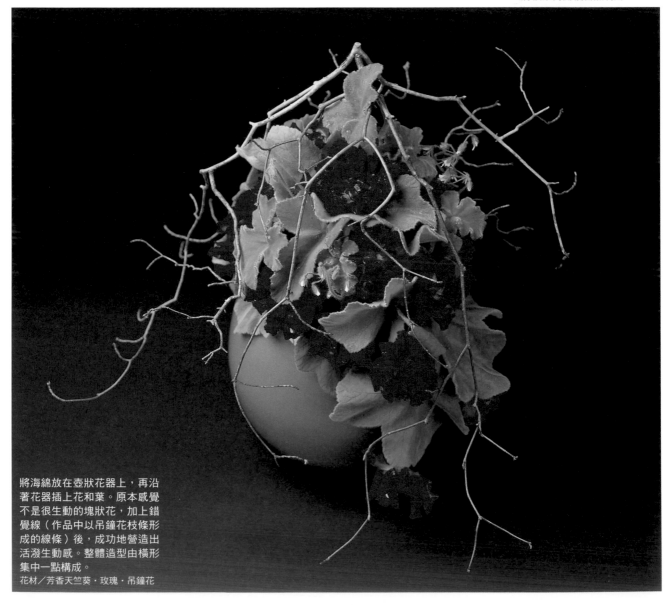

將海綿放在壺狀花器上，再沿著花器插上花和葉。原本感覺不是很生動的塊狀花，加上錯覺線（作品中以吊鐘花枝條形成的線條）後，成功地營造出活潑生動感。整體造型由橫形集中一點構成。
花材／芳香天竺葵・玫瑰・吊鐘花

掌握方向性後活用葉脈造型
水晶火燭葉
Anthurium crystallinum

必須將大形葉片重疊在一起
時，修剪掉一半的葉片，比較
不會超出範圍。

水晶火燭葉為火鶴的同類，易讓人聯想起火鶴花。市面上販售的水
晶火燭葉都是以充滿特色的葉片為主。也會以切葉形態販售，但購
買盆栽就能配合作品取得大小適中的葉片，使用起來更方便。此作
品活用了葉片特點的方向性。有方向性的葉片都有左葉與右葉之
分，如果弄錯就無法創作出協調統一的作品。建議善加利用漂亮的
葉脈，別被其他素材遮擋了。

[水晶火燭葉亦可活用於縱形集中一點‧縱形多點‧橫形多點‧圓形多點等設計形態]

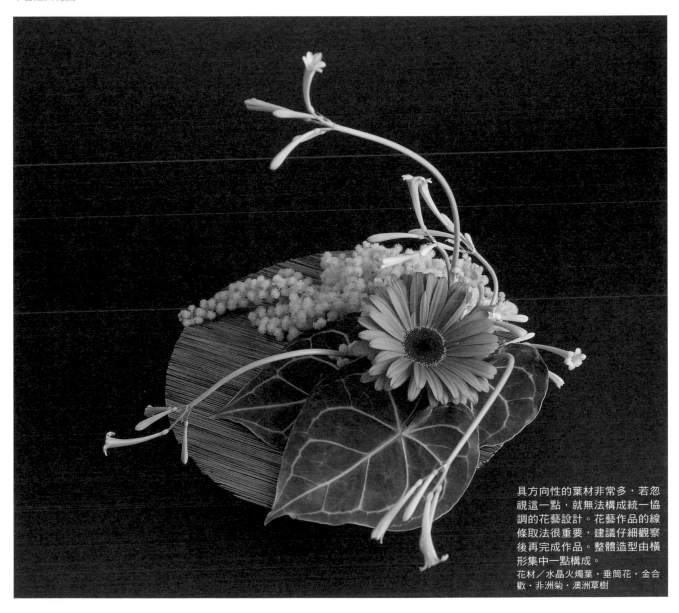

具方向性的葉材非常多，若忽
視這一點，就無法構成統一協
調的花藝設計。花藝作品的線
條取法很重要，建議仔細觀察
後再完成作品。整體造型由橫
形集中一點構成。
花材／水晶火燭葉‧垂筒花‧金合
歡‧非洲菊‧澳洲草樹

由長度上增添變化使表情更豐富

玉羊齒

Nephrolepis

此作品中使用的玉羊齒是從盆栽裡所剪下來的，所以大小
都不同。花市販售的玉羊齒大小通常都大同小異。如果都
使用相同大小的素材，容易使作品變得單調，因此建議稍
加修剪以增添變化。修剪時若剪掉尾端，可能因為線條遭
破壞而無法插出生動活潑感，建議從枝條基部方向進行修
剪。玉羊齒也有右葉（傾向右側的葉片）和左葉（傾向左
側的葉片）之分，用於創作花藝作品時，請仔細地分辨，
一邊估量曲線的方向。

[玉羊齒亦可活用於橫形集中一點・圓形多點等設計形態]

🌿 **製作步驟**　花材／玉羊齒・文心蘭・藍星花

1 將吸水海綿放入花器裡。
海綿需與花器邊緣差不多
高。

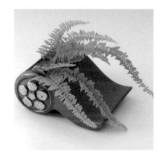

2 朝著相同方向插入玉羊
齒。

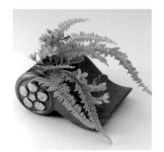

3 將藍星花插低。

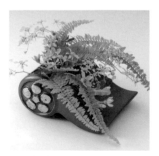

4 插上文心蘭。

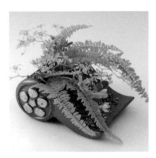

5 加入小石子覆蓋海綿，再
以小石子裝飾花器。

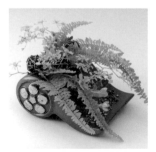

6 加上圓形裝飾後即完成。

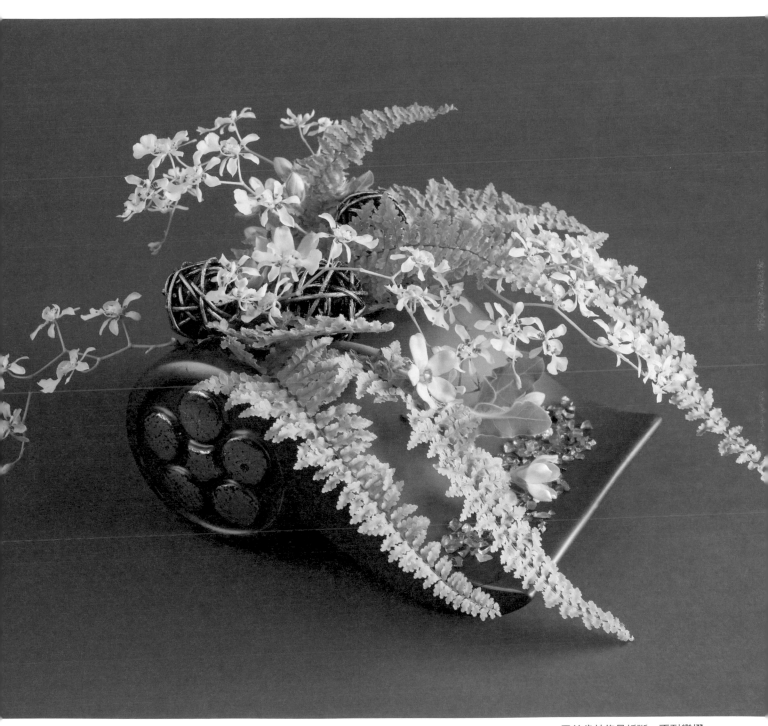

玉羊齒枝條易折斷，不耐彎摺
塑形，建議充分運用自然漂亮
的曲線。此作品的整體造型由
橫形多點構成。

創作線條往下延伸而顯得優雅動人
聚錢藤

Dischidia sp.

聚錢藤的外形酷似小巧葉片串成的項鍊,最適合用來製作
線條往下延伸的作品。製作新娘捧花時即可展現輕盈飄
逸、優雅大方的氛圍。市售多為長約60至70cm的枝條,
買回後可配合作品,將莖部修剪成適當長度後使用。建議
從最貼近葉片的位置剪斷,以免剪斷後尾端留下枝條。其
次,聚錢藤枝條上長滿葉片,適度修剪可讓枝條顯得更清
爽,即可完成精緻典雅的造型。與多肉植物同類的聚錢藤
不易失水,所以沒注意保水問題也沒關係。

[聚錢藤亦可活用於橫形集中一點等設計形態]

 製作步驟　花材／聚錢藤・黑種草・松蟲草

1 將吸足水分的海綿放入花
器裡,海綿需高於花器邊
緣約5cm。

2 聚錢藤枝條尾端朝下,插
在海綿上後形成流暢的線
條。一邊觀察協調性,一
邊插入枝條,以覆蓋住整
個花器。

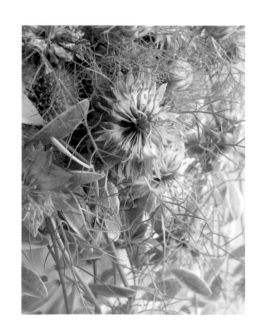

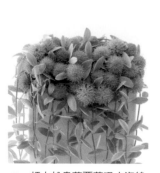

3 插上松蟲草覆蓋吸水海綿。

4 將黑種草分散插在整個作
品上即完成。

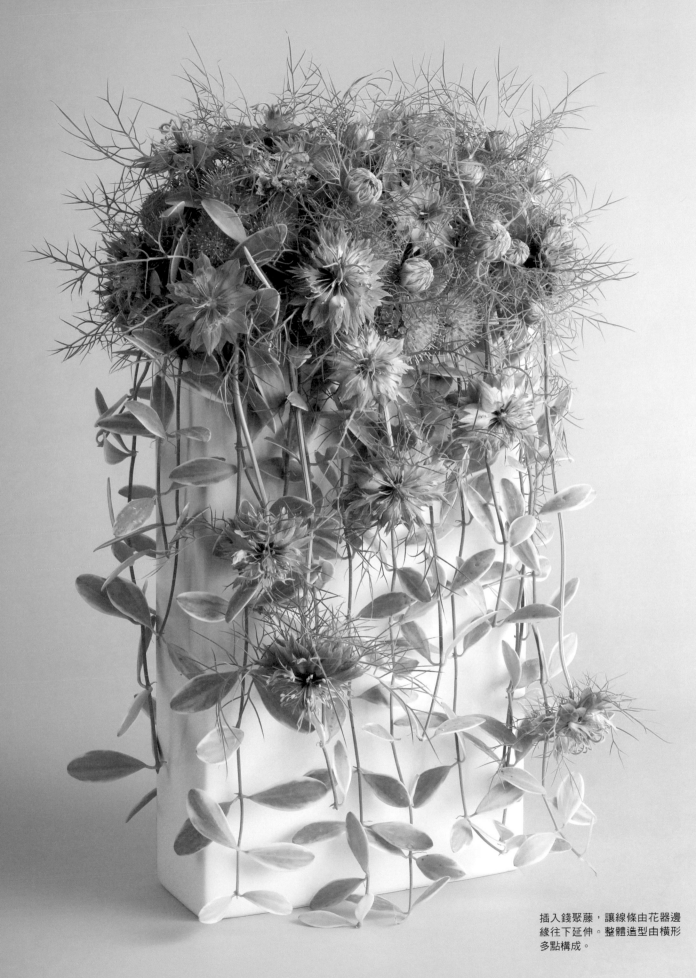

插入錢聚藤，讓線條由花器邊
緣往下延伸。整體造型由橫形
多點構成。

形狀・色彩・大小都極具個性
魚尾山蘇
Asplenium `Dear Mirage`

鮮綠色葉片中分布著白色斑點，外形亮麗的魚尾山蘇為山蘇品種之一。在日本的市面上幾乎看不到以切葉形態流通的魚尾山蘇。建議購買觀賞用盆栽，剪下葉片後使用。此葉材的每一片葉片的形狀和大小都不同。重點是必須挑選出形狀最美的葉片，插在最適當的位置。其次，葉片上的斑點分布狀況也不同，希望插出清新舒爽感覺時，可選用白色斑紋分量較多的葉片，想創作出色澤沉穩的作品時，建議選用綠色部分較多的葉片，請依據作品意象來使用吧！

[魚尾山蘇亦可活用於縱形集中一點・橫形集中一點・圓形多點等設計形態]

P O I N T

葉片形狀、大小、顏色都多采多姿的魚尾山蘇。作品的整體印象因葉片的選用而大不相同。

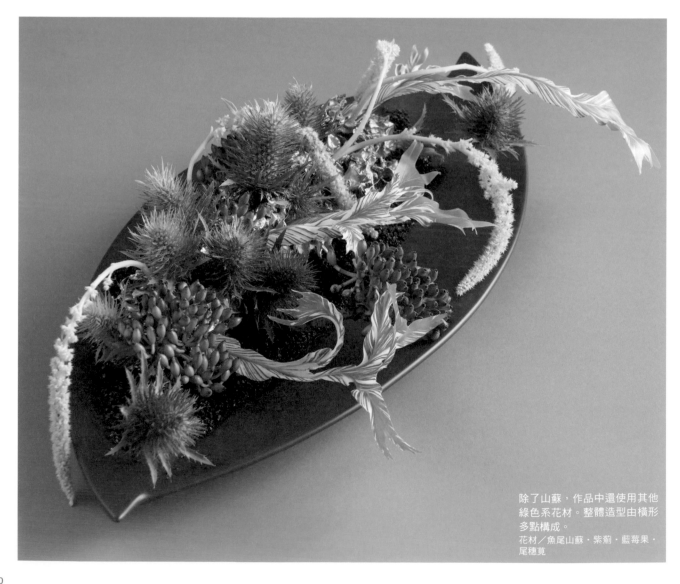

除了山蘇，作品中還使用其他綠色系花材。整體造型由橫形多點構成。
花材／魚尾山蘇・紫薊・藍莓果・尾穗莧

展露葉面＆葉背·營造多彩的表情

玉簪

Hosta

深受喜愛的玉簪，是日本從江戶時代起就種植的觀葉植物，由德國醫生西博爾德（Siebold）等人帶往歐美各國後，培養出更多園藝品種。葉片具有朝向左、右的方向性，用於創作時必須仔細觀察，葉面和葉背的表情也不同，充分考量這些差異後，即可插出更高境界的作品。另有葉面上有斑紋的品種，適合初夏期間製作意象清爽的作品時採用。葉片微捲，以手往外扳開就能看到葉面上的紋路。

[玉簪亦可活用於縱形集中一點·縱形多點·橫形集中一點等設計形態]

POINT

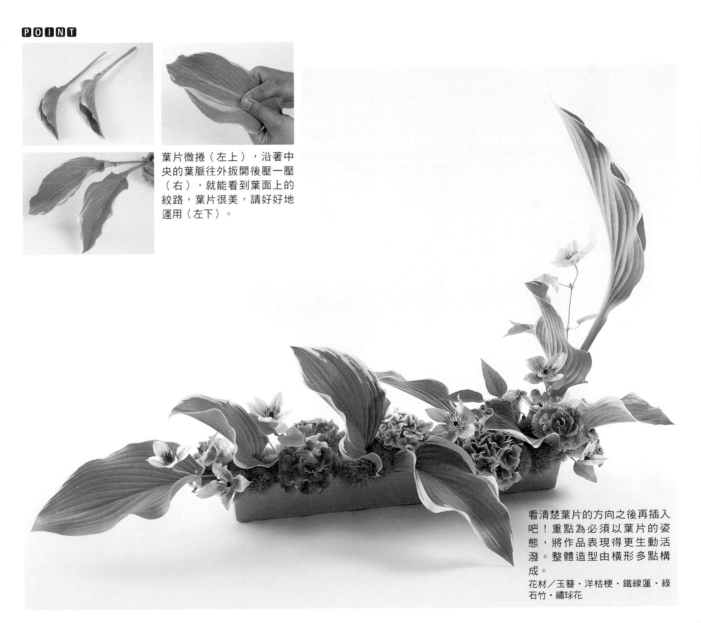

葉片微捲（左上），沿著中央的葉脈往外扳開後壓一壓（右），就能看到葉面上的紋路，葉片很美，請好好地運用（左下）。

看清楚葉片的方向之後再插入吧！重點為必須以葉片的姿態，將作品表現得更生動活潑。整體造型由橫形多點構成。

花材／玉簪·洋桔梗·鐵線蓮·綠石竹·繡球花

強調葉面＆葉背兩種魅力
竹芋
Calathea

竹芋的特點之一，即為葉面和葉背顏色截然不同。此作品中刻意地露出正反兩面。波浪狀葉緣也是它的魅力之一。一邊強調微微扭曲而充滿趣味性的葉形，一邊將花材插入葉片之間。花卉幾乎不會出現外形姿態都不同的情形，葉材則很常見，即便相同種類、品種，每一片葉片的個性、表情都會出現微妙的差異，竹芋就是這樣的葉材。充分運用變化多采多姿的葉片，就能創作出富有個性的作品。
[竹芋亦可活用於縱形多點‧橫形集中一點‧圓形多點等設計形態]

POINT

葉背、葉表顏色截然不同的竹芋。搭配其他花材時，必須同時考量兩面的色彩搭配。

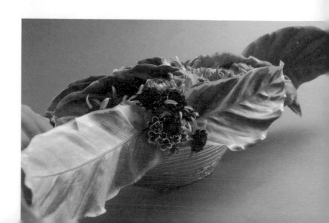

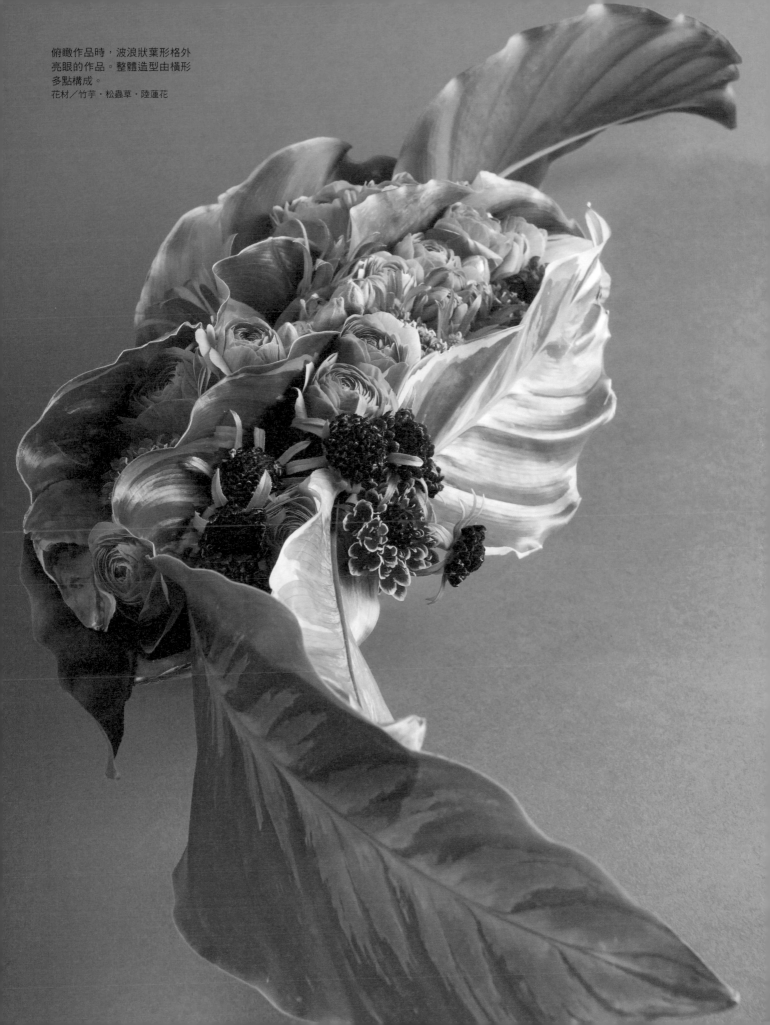

俯瞰作品時，波浪狀葉形格外
亮眼的作品。整體造型由橫形
多點構成。
花材／竹芋・松蟲草・陸蓮花

Chapter

3

圓形花藝設計講座

將花材依序插成圓形的花藝作品。

除了使用葉材之外，再利用花材或果實等素材，創作出柔美又個性十足的作品吧！

何謂「圓形」…？

相較於縱形、橫形，構成圓形的難度稍微高一點，因此
在日常生活中的裝飾機率較低。但，自古以來圓形就被
視為永恆與祥和的象徵，所以無論國內外，以圓形為構
圖的花藝設計都很常見。因此建議用於創作裝飾桌面或
送禮的花藝作品，更積極地納入日常生活中。
圓形花藝作品可大致分成圓形集中一點、圓形多點等形
態。

圓形集中一點

將花材的插入位置集中於一
點，再以從該點開始畫螺旋
的心情完成花藝作品。

圓形多點

將花材的插入位置分散於多
點，再以從各點開始畫圓的
心情完成花藝作品。

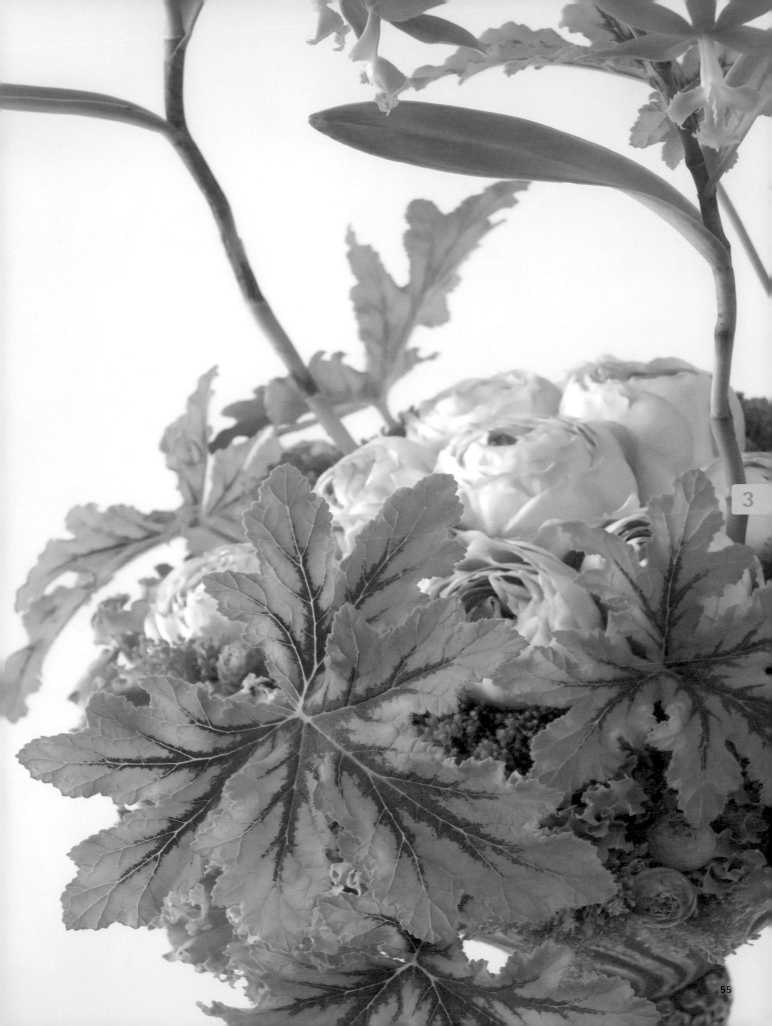

圓形多點

依照作品大小選用適合的葉材
芳香天竺葵（斑葉）
Pelargonium

芳香天竺葵通常以賞花為主，是香草植物種類之一。芳香天竺葵製成的精油也很受歡迎。園藝品種非常多，市面上就有販售許多切葉，像這件作品中使用的斑葉（葉片上有紋路）類型也不少，試著放入創作中看看吧！進貨時通常大小葉片摻雜在一起，購買時一定要仔細地確認葉片的大小，再配合作品尺寸挑選適合的葉片，充分考量作品完成後的大小、花器的形狀、搭配的花材等，以便創作出充滿協調美感的作品。

[芳香天竺葵亦可活用於縱形集中一點・縱形多點・橫形集中一點・橫形多點等設計形態]

製作步驟　花材／芳香天竺葵・蘆莖樹蘭・羽衣甘藍・玫瑰・非洲鬱金香・夕霧草

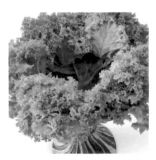

1 將羽衣甘藍排列在花器裡。

2 將吸足水分的海綿放在羽衣甘藍的中央。

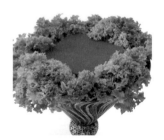

3 海綿必須低於羽衣甘藍。

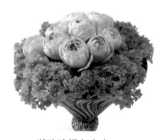

4 將玫瑰插在中央。

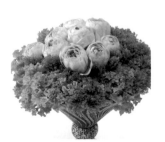

5 玫瑰四周插上夕霧草。

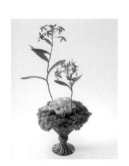

6 一邊觀察高度，一邊將蘆莖樹蘭插成協調的狀態。

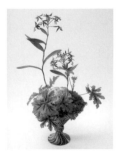

7 插入芳香天竺葵，插好後必須低於蘆莖樹蘭。

8 插入非洲鬱金香後即完成。

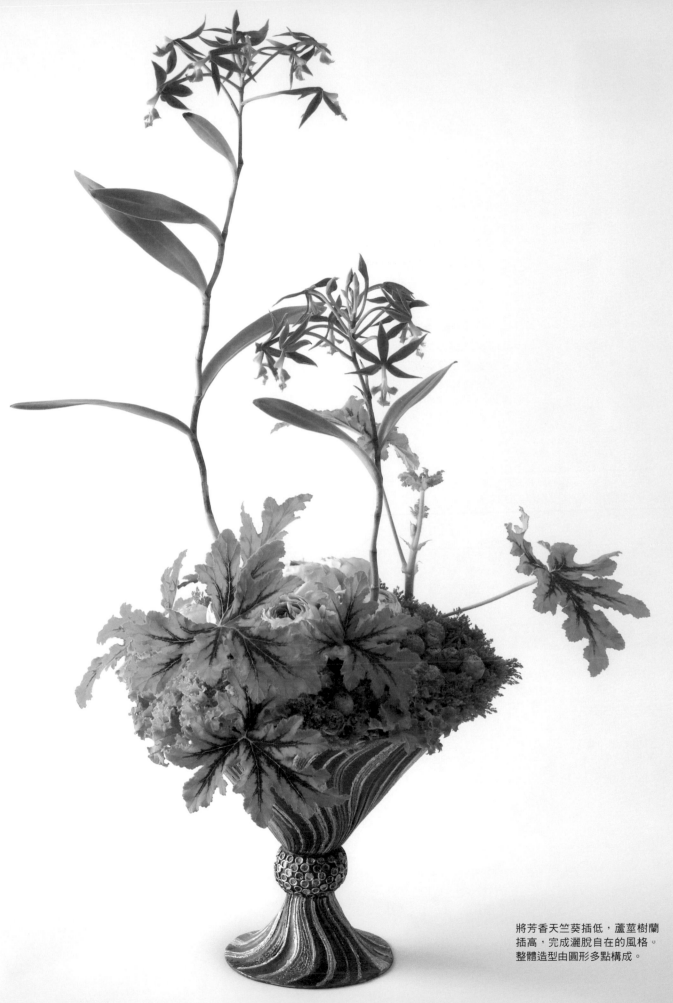

將芳香天竺葵插低，蘆莖樹蘭
插高，完成灑脫自在的風格。
整體造型由圓形多點構成。

因葉片上的紅色線條而充滿無限魅力

沙巴葉

Protea cordata

葉片為綠色,葉緣為紅色的沙巴葉,除葉片有紅色之外,莖部也是紅色,創作時一定要善加利用此特性。此作品中搭配山歸來和聖誕紅,強調出紅色。從花市買回沙巴葉時,經常出現葉片折斷的情形,建議挑選形狀漂亮未受損的葉片。另一個特點為枝條上長著正反兩面看起來不一樣的葉片。摘除不需要的葉片即可突顯兩面重疊的部分。幼嫩的新芽容易失水,插花前記得先修剪掉。

[沙巴葉亦可活用於縱形集中一點·縱形多點·橫形集中一點等設計形態]

🍃 製作步驟　　花材／沙巴葉·聖誕紅·山歸來

1 將吸足水分的海綿放在花器中央,再放入小石子覆蓋海綿。

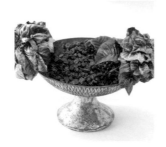

2 花器的左右側分別插上聖誕紅。

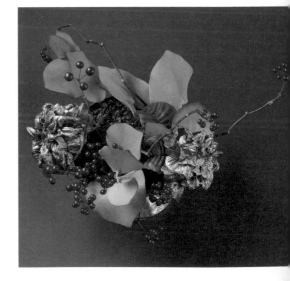

3 插上沙巴葉。

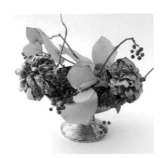

4 插上山歸來後即完成。

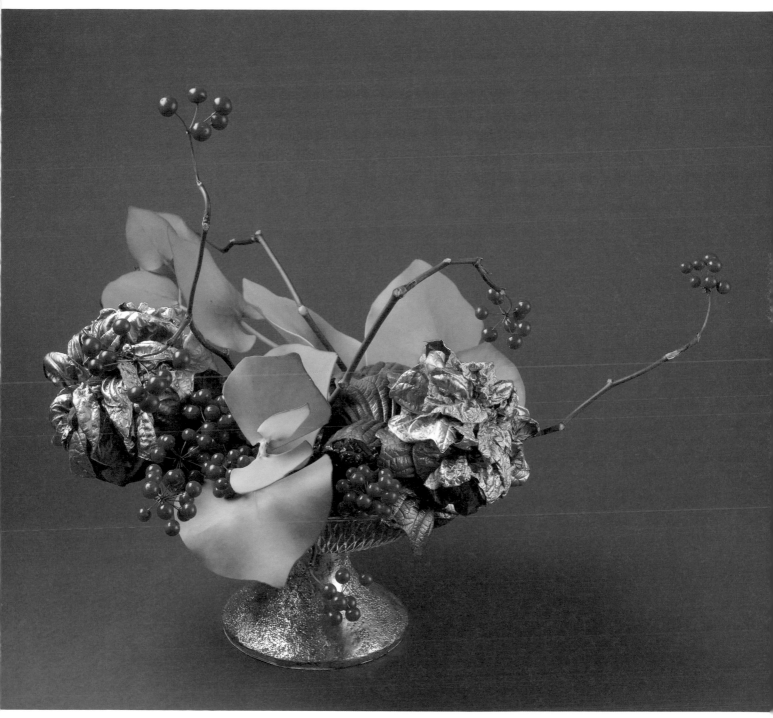

配合沙巴葉的紅色線條，加上
聖誕紅、山歸來。聖誕紅則染
成金色。整體造型由圓形多點
構成。

將心形葉片配置出協調美觀
美麗銀背藤

Argyreia nervosa

這是市面上還不太常見的葉材。長著可愛的心形葉片，以藤蔓質感和銀白色彩引人目光。葉片間隔很遠，是很適合創作大型作品的葉材，製作小品時，可將藤蔓剪成好幾段後再使用，而構成重點的當然是心形葉片。剪斷枝條時，最好每一段都能帶著葉片。插作時，尤其是使用葉材和枝材時，一定要配合作品大小，分解素材後再組合。製作此作品時，為了引出銀色葉材的質感，試著搭配了相同質感的法絨花。

〔美麗銀背藤亦可活用於縱形集中一點·縱形多點·橫形集中一點·橫形多點等設計形態〕

POINT

創作小品時可剪成小段後使用。分段時需以心形葉片為重點。

淋漓盡致地活用藤蔓的生動曼
妙姿態，其他花和葉故意不插
出動態感。整體造型由圓形集
中一點構成。
花材／美麗銀背藤・繡球花・法絨
花

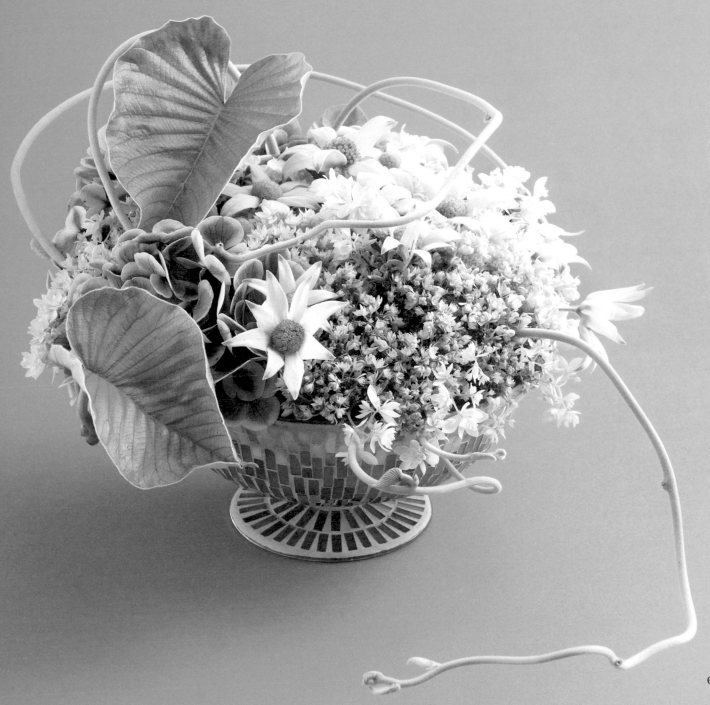

不容易失水因此相當可貴的蕨類同類

芒萁

Gleichenia 'Sea Star'

學名為Gleichenia，但因形狀像海星而被稱為Sea star。是蕨類的同類，不容易失水（應該說看不出失水情形比較正確）。完全失水後形狀也不會改變，感覺還是很新鮮。蕨類的同類通常很容易失水，所以說這是非常難能可貴的葉材。耐彎摺，又可直接乾燥，是創作欣賞期間較長的作品或花束的絕佳結構素材。在日本原本都是依賴進口，或採集自山上。雖然應該很多人不習慣使用山上採集的葉材，但加入這類素材後，所創作出來的作品也會很不同，因此不妨試試看。

〔芒萁亦可活用於縱形集中一點・縱形多點・橫形集中一點・橫形多點等設計形態〕

POINT

以不同的方式彎摺或修剪葉片，就能作出不同的效果。先摘除多餘的葉片，再將整根枝條處理得更活潑後再使用吧！

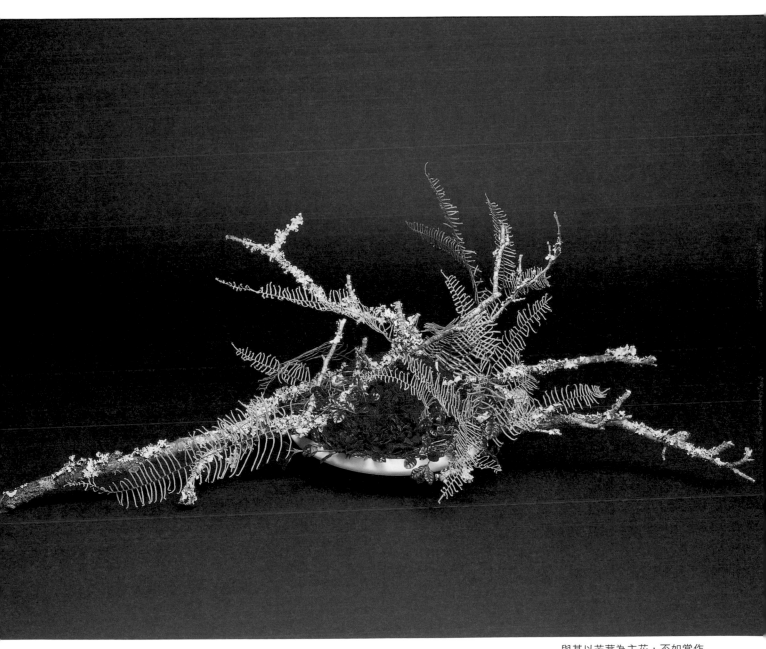

與其以芒萁為主花，不如當作
營造空間的主要素材，創作效
果會更佳。存在感適中、線條
個性十足，總是率先吸引人的
目光，因而可為色彩強烈的花
材或融合許多色彩的狀態，注
入一股寧靜祥和的氛圍。整體
造型由圓形集中一點構成。
花材／芒萁‧康乃馨‧紅銅葉‧長
滿苔蘚的梅枝

適材適所地配置自然的造型美
蔓生百部
Stemona japonica

蔓生百部原名百部,是於江戶時代引進日本的藥用植物。姿態優雅,但根部有毒,據說也被用於驅除蝨子、跳蚤等害蟲。雖然日文讀音相近,但和茶道宗師千利休似乎無關。因為耐插與便於使用而受歡迎。使用重點是葉片姿態都不同,必須仔細觀察特徵,適當地配置。植物不會有相同的長相,最重要的是必須應用技巧,利用人們無法作到,唯有大自然才創造得出來的造型,完成最自然優雅的花藝作品。

[蔓生百部亦可活用於縱形集中一點・橫形集中一點・橫形多點等設計形態]

POINT

每一片葉片的姿態都不同,必須仔細觀察特徵,適當地配置。

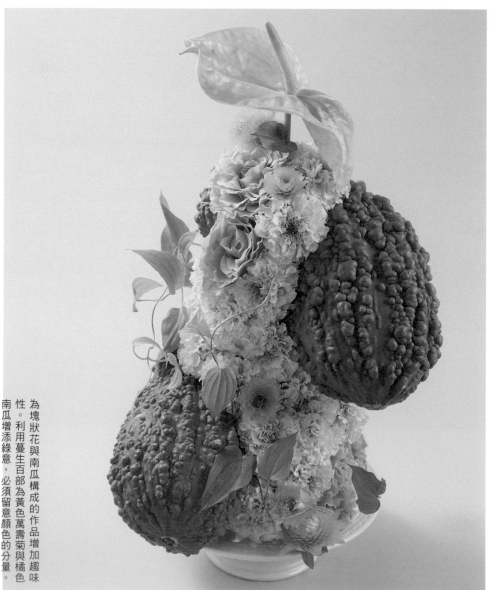

為塊狀花與南瓜構成的作品增加趣味性。利用蔓生百部為黃色萬壽菊與橘色南瓜增添綠意,必須留意顏色的分量。和人工調配的顏色不同,即便是相同色彩,還是會因花卉而搭配出不同的效果,建議多欣賞一些花卉以培養色彩搭配的實力。整體造型由圓形多點構成。

花材/蔓生百部・萬壽菊・南瓜・火鶴・玫瑰・大理花

Column2

可創作出
精美花藝作品的巧思

一起來學習可創作出更精美的花藝作品的關鍵字吧！那就是「兩個空間」。
一個是必須思考花藝作品要用於裝飾什麼樣的「空間」，以室內設計意象冰冷
的建築與充滿木料溫暖感覺的建築為例，適合裝飾這兩種建築形態的花藝作品
絕對不同。花藝創作必須配合場所與情境，這一點絕對不能忘記。
另一個重要的「空間」是，在創作時，花材與花材之間也需要留下空間。將花
朵密密麻麻地插成塊狀的設計雖然很漂亮，但我認為，花與葉之間適度地留
白，才能突顯植物之美。因此建議慢慢地改掉過去的想法，嘗試以本單元中介
紹的方法來完成作品。
接下來要傳授的是可更順利地完成花藝作品的巧思，可用於克服不喜歡、不擅
長的花材，是效果非常好的訣竅。作法是徹底運用不喜歡的花材，直到創作出
漂亮的花藝作品。當感覺到這種素材有點難用的情形時，建議將它拿在手上，
仔細地端詳，並繼續使用，遲早會發現那種素材的優點（事實上，我本來也不
喜歡紐西蘭麻，但持續使用後，現在已成為我很喜歡的花材之一）。就用到自
己喜歡為止……這一點，一定要牢牢記住喔！

Chapter 4

十種處理
葉材的技巧

除了直接運用葉材的形狀之外，
只要多加一道手續，就能創作出表情更豐富的作品！
本單元中介紹的十種葉材應用技巧都很實用，
一定要學會喔！

Technique 1
彎摺

將指腹抵在想彎摺之處，慢慢地
施加壓力，作成漂亮的形狀，在
處理後就能清楚地看出，葉材的
線條比之前更加柔美（圖右）。
[採用的葉材] 佛手蔓綠絨
[適合採用的葉材] 蔓綠絨・星點木等

Technique 2
捲繞

葉面朝外，捲好後以釘書機固定
（圖右）。釘書針需斜對著葉片
的纖維，如果以平行釘入，葉片
可能會裂開。釘好後在釘書針
上塗抹黏著劑，可固定得更加牢
固。可配合作品露出葉尾或捲鬆
一點。
[採用的葉材] 桔梗蘭
[適合採用的葉材] 紐西蘭麻・白竹・
葉蘭・山蘇等

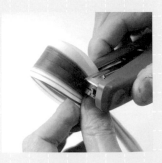

Technique 3
製作曲線

葉面朝外,在手指上捲繞數次(圖右)以形成漂亮的曲線,在圓形棍棒上捲繞也OK。曲線狀態會因為捲繞工具的粗細度和捲繞次數,而產生不同的變化。
[採用的葉材] 春蘭葉
[適合採用的葉材] 熊草等

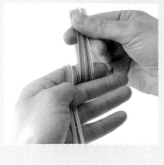

Technique 4
編織

將數條葉材綁成束,再將基部綁在一起,以三股編要領依序編織(圖右)。亦可利用編竹籃等技巧編成格子狀等,可選擇各式各樣的編法來編織葉材。
[採用的葉材]澳洲草樹
[適合採用的葉材]紐西蘭麻・春蘭葉・熊草・文殊蘭等

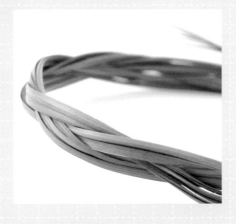
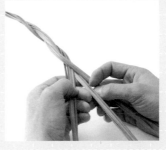

Technique 5
插入鐵絲

使用＃20、＃22左右的鐵絲,從切口處插入葉材的中心(使用龍文蘭葉時,不能插入葉片中央的大孔,必須插入四周的小孔)。避免鐵絲尾端穿出葉面,小心地插入至想要彎曲的部分(圖右上)。利用指腹,一邊順著葉片,一邊調整形狀(圖右下),配合作品造型,調整成銳角或平滑以增添變化。
[採用的葉材]龍文蘭葉
[適合採用的葉材]木賊・太蘭・水仙・姑婆芋等

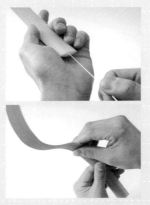

4

技巧

Technique 6
呈現時間感

葉片變黃或呈現枯萎狀態,葉片依然充滿著獨特風味,和新鮮葉子的對比也很有趣。將葉片放在乾燥環境內以平放或吊掛直接乾燥,即可將葉片形狀維持得很漂亮。將龍文蘭葉或鳶尾葉進行乾燥後,就能創造出絕佳效果。
[採用的葉材]火鶴葉
[適合採用的葉材]電信蘭‧芭蕉葉‧海葡萄‧芒其等

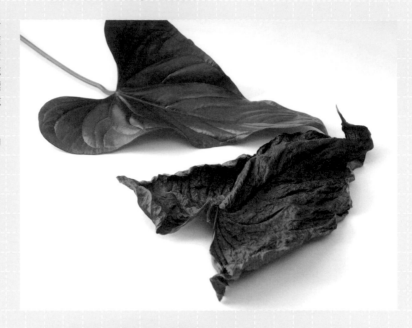

Technique 7
撕開

沿著葉脈,以手指撕開葉片後修掉左右的葉緣,非常適合需要將葉材處理得很細小時所採用的技巧。使用的是葉脈平行、葉片較薄的葉材。亦可以一般方法撕開葉片後使用。
[採用的葉材] 緞葉蘭
[適合採用的葉材] 大葉仙茅‧朱蕉等

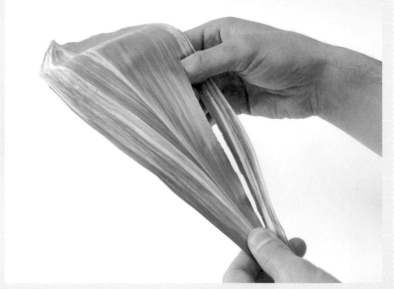

4
技巧

呈現葉面&葉背的差異

平常不太會看到的葉背也需要確認，葉面和葉背的色澤、質感不同的葉材非常多，創作花藝作品時可以刻意地露出葉背。

[採用的葉材]電信蘭
[適合採用的葉材] 變葉木·火鶴·八角金盤·大葉仙茅·黃椰子·捲葉山蘇

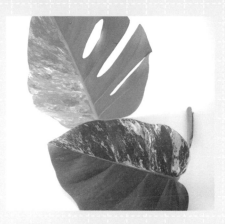

Technique 9

修剪掉一半葉片

沿著葉片中心的主脈，利用刀子或剪刀修剪掉一半葉片。使用黃椰子等葉片較小的葉材，可強調葉片的美麗線條。

[採用的葉材]黃椰子
[適合採用的葉材]芭蕉·美葉鳳尾蕉·變葉木·大葉仙茅·羽葉山蘇等

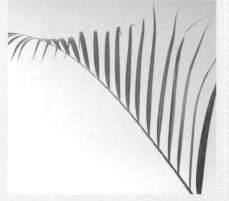

4

技巧

Technique 10

修剪葉片基部

留下葉片中心的主脈，修剪掉葉片基部。修剪後大葉就能當作小葉用。這是只能取得相同大小的葉片時，應用起來最便利的手法。

[採用的葉材] 變葉木
[適合採用的葉材] 北美白珠樹·斑葉高山榕·芭蕉等

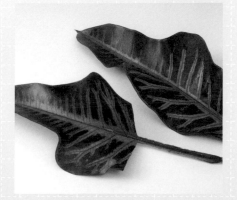
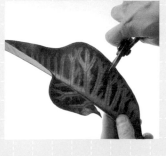

Technique ①

彎摺

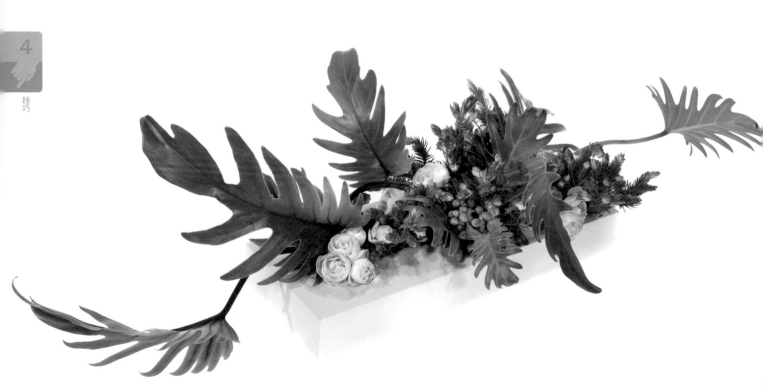

懷著描畫一條粗線的心情,將佛手蔓綠絨彎摺成漂亮線條後插上,重點為必須仔細觀察葉片朝向、莖部姿態,再分別組合各部分。
花材／佛手蔓綠絨・歐石楠・玫瑰・火龍果

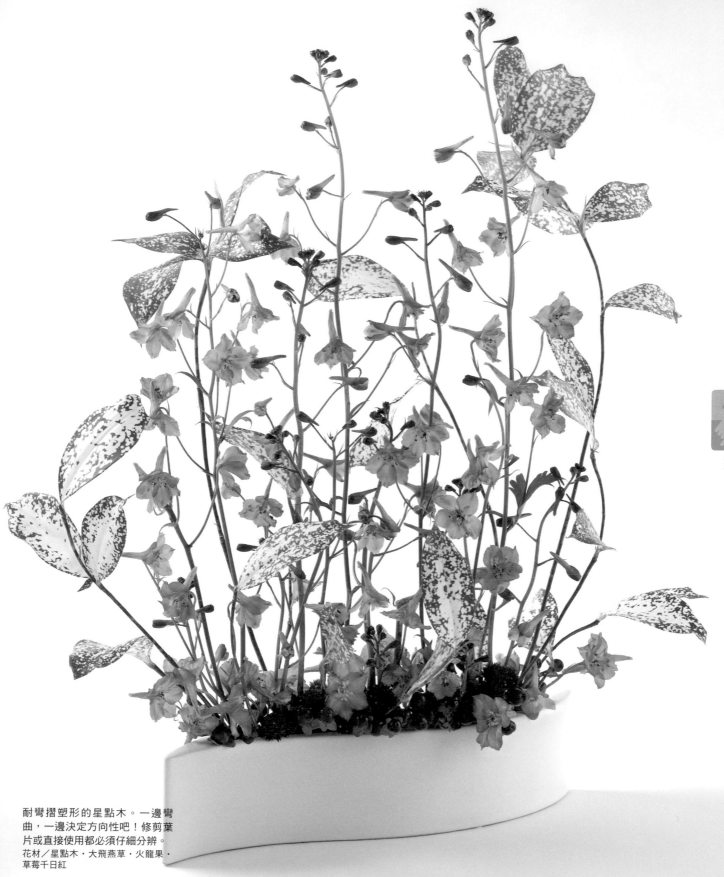

耐彎摺塑形的星點木。一邊彎
曲，一邊決定方向性吧！修剪葉
片或直接使用都必須仔細分辨。
花材／星點木・大飛燕草・火龍果・
草莓千日紅

Technique ②

捲繞

4

技巧

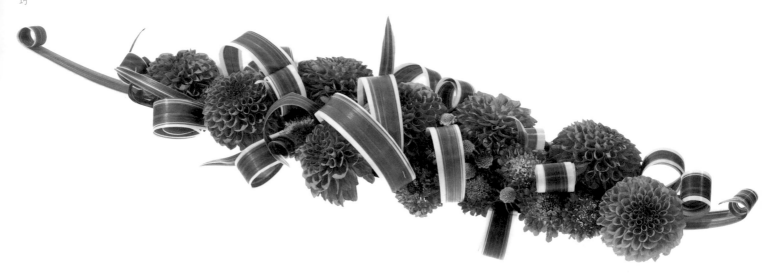

將桔梗蘭葉尾捲成圈狀，或將葉
片製作曲線，增添變化後，避免
排成直線狀，將捲好的部分依序
插上，採用此方法，即便創作低
矮的花藝作品，也能營造出動感
十足的表情。

花材／桔梗蘭・大理花・松蟲草

將大片山蘇葉捲起後使用，即可
為整體造型增添強弱。其次，使
用捲起的葉片就可在花藝造型上
形成底線（end line），表現出
強度。

花材／山蘇・鬱金香・迷你玫瑰・緋
苞木・非洲鬱金香・文心蘭

Technique ③

製作曲線

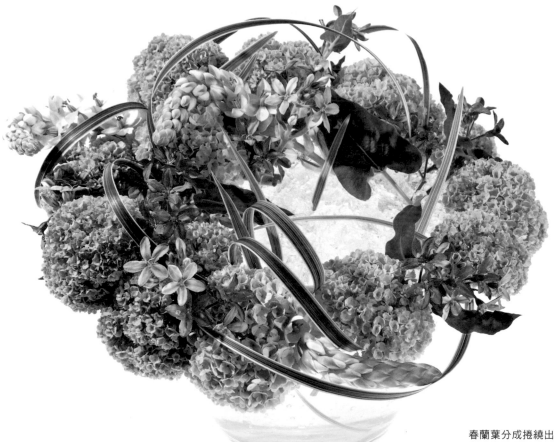

春蘭葉分成捲繞出捲度強烈與平緩，曲線部分也增添強弱後完成花藝作品，即可形成漂亮的線條。插作時應避免壓到捲成柔美曲線的部位，再將葉片插入雪球花等花朵之間後固定住。
花材／春蘭葉・天鵝絨・雪球花・日本藍星花

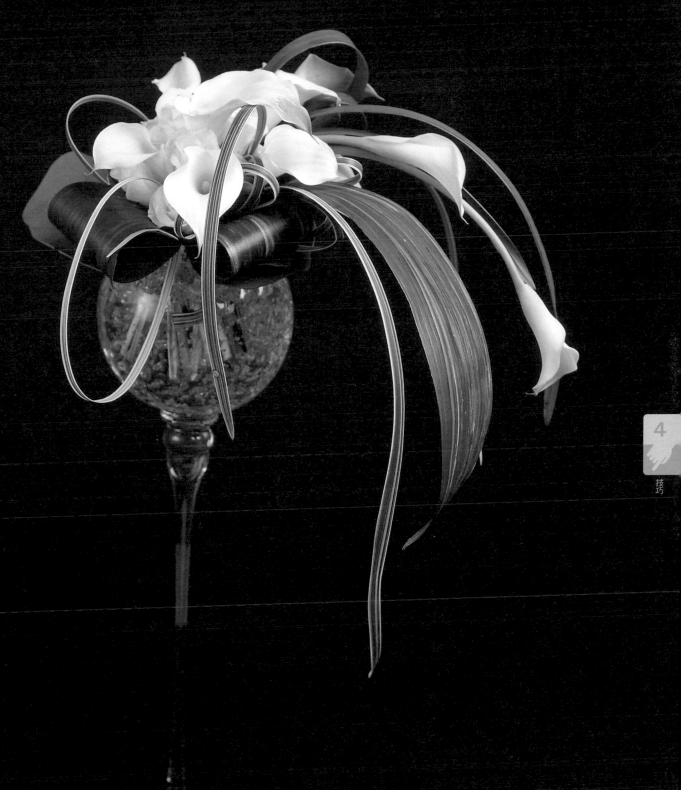

將春蘭葉捲在圓筒狀物品或手指
上，以形成柔美的曲線。葉蘭也
經過彎摺或捲繞後才插上，以帶
狀葉材為造型上的底線，即可完
成整體感覺柔美的作品。
花材／春蘭葉・海芋・洋桔梗・葉
蘭・沙巴葉

Technique ④

編織

4
技巧

只以垂直延伸的澳洲草樹形成的縱向線條構成，整件作品顯得相當沉靜。在橫向加入由下往上延伸的線條後，整件作品就充滿了動態感。

花材／澳洲草樹・火鶴・百子蓮・雪球花・星辰花・北美白珠樹

以葉面寬廣的文殊蘭編成趣味性十足的作品。文殊蘭不適合加工撕成小片，葉片最好直接使用。
花材／文殊蘭・聖誕紅・玫瑰・迷你玫瑰

技巧

Technique ⑤

插入鐵絲

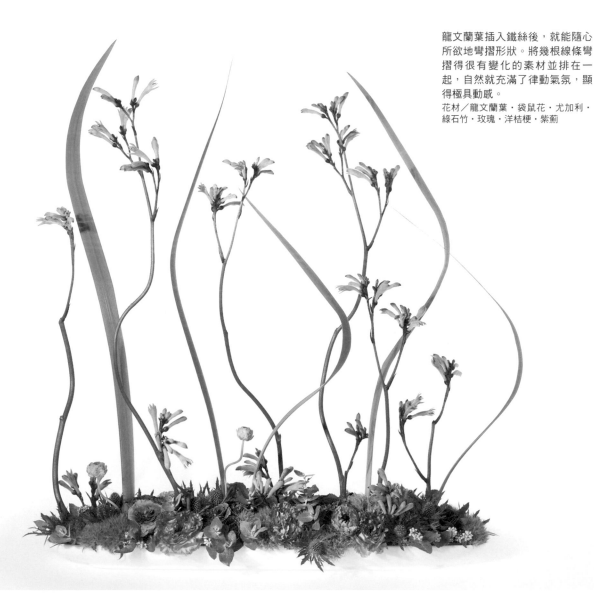

龍文蘭葉插入鐵絲後，就能隨心
所欲地彎摺形狀。將幾根線條彎
摺得很有變化的素材並排在一
起，自然就充滿了律動氣氛，顯
得極具動感。
花材／龍文蘭葉・袋鼠花・尤加利・
綠石竹・玫瑰・洋桔梗・紫薊

4

技巧

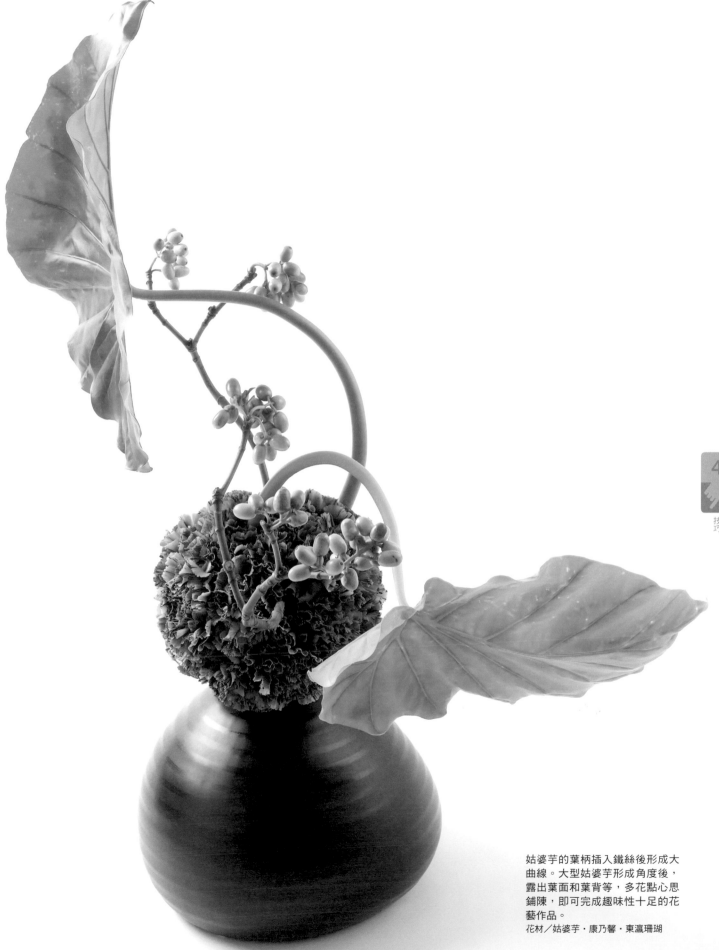

姑婆芋的葉柄插入鐵絲後形成大
曲線。大型姑婆芋形成角度後，
露出葉面和葉背等，多花點心思
鋪陳，即可完成趣味性十足的花
藝作品。
花材／姑婆芋・康乃馨・東瀛珊瑚

Technique ⑥

呈現時間感

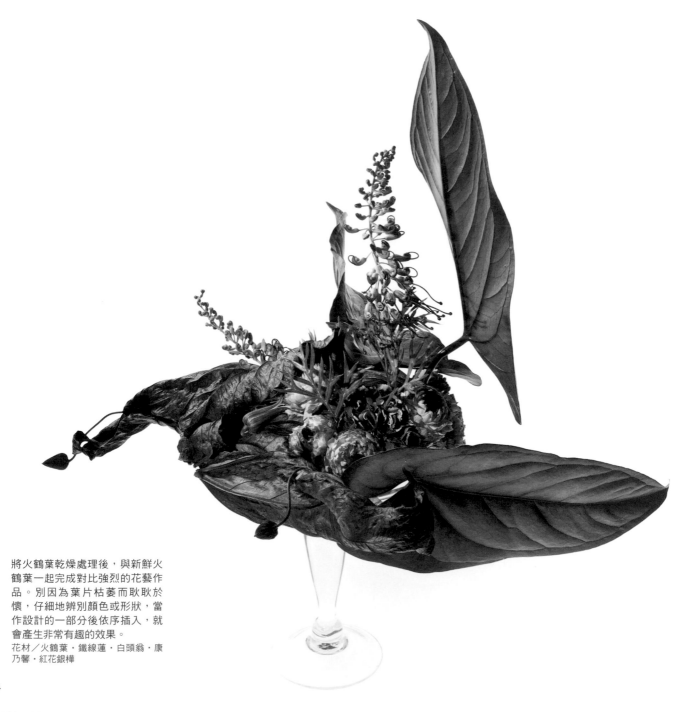

4

技巧

將火鶴葉乾燥處理後，與新鮮火
鶴葉一起完成對比強烈的花藝作
品。別因為葉片枯萎而耿耿於
懷，仔細地辨別顏色或形狀，當
作設計的一部分後依序插入，就
會產生非常有趣的效果。
花材／火鶴葉・鐵線蓮・白頭翁・康
乃馨・紅花銀樺

將乾燥與鮮綠的芒萁組合在一起。不保水依然能維持原有狀態的芒萁，適合用於不能盛水的場所擺放的花藝作品，或搭配人造花、不凋化時使用。

花材／芒萁・佛手柑・綠石竹

Technique ⑦

撕開

將縞葉蘭的葉片撕開，從長度或
寬度上增添變化，葉尾高度和方
向不同，完成的作品會更加自
然。相反地，當高度和方向相同
時，就會強調線條或面，整個作
品更有型。
花材／縞葉蘭‧朝鮮薊‧球吉利‧山
防風

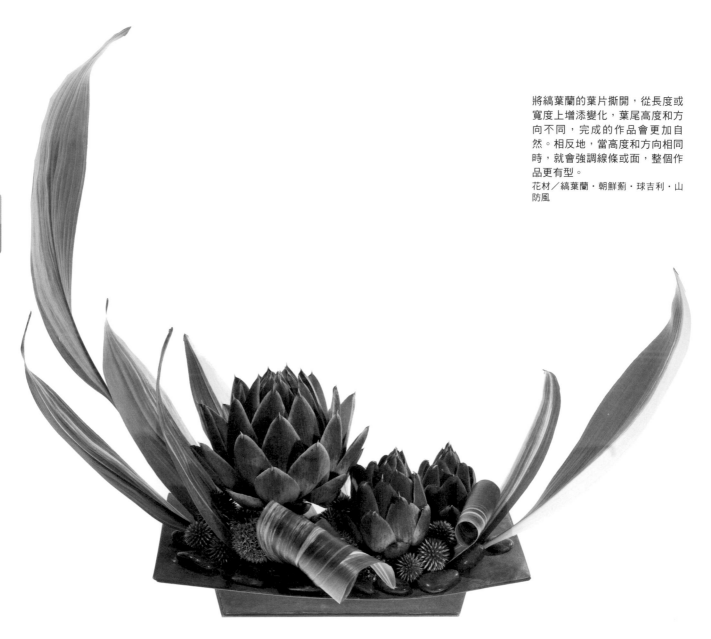

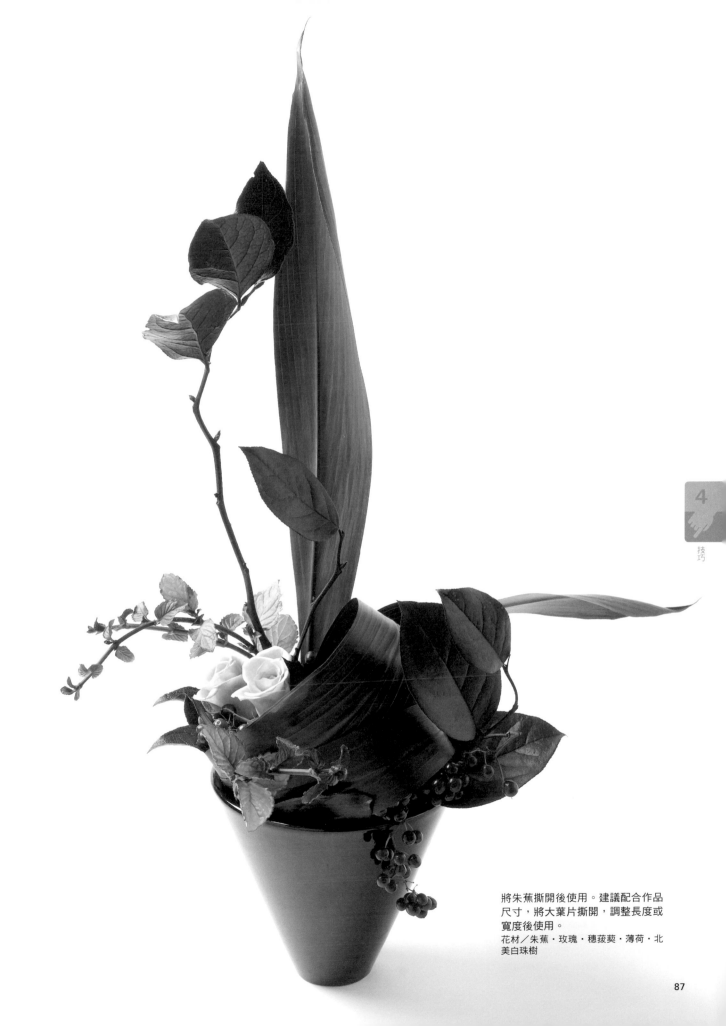

將朱蕉撕開後使用。建議配合作品
尺寸，將大葉片撕開，調整長度或
寬度後使用。
花材／朱蕉・玫瑰・穗菝葜・薄荷・北
美白珠樹

Technique ⑨

修剪掉一半葉片

將黃椰子的葉片修剪掉一半。為了統一線條流向，前面的葉片留下左半邊，後面的留下右半邊。留下葉片側朝上即可插出上升線條，朝下則可形成往下流動的線條。

花材／黃椰子・海芋・文心蘭・綠石竹・鐵線蓮

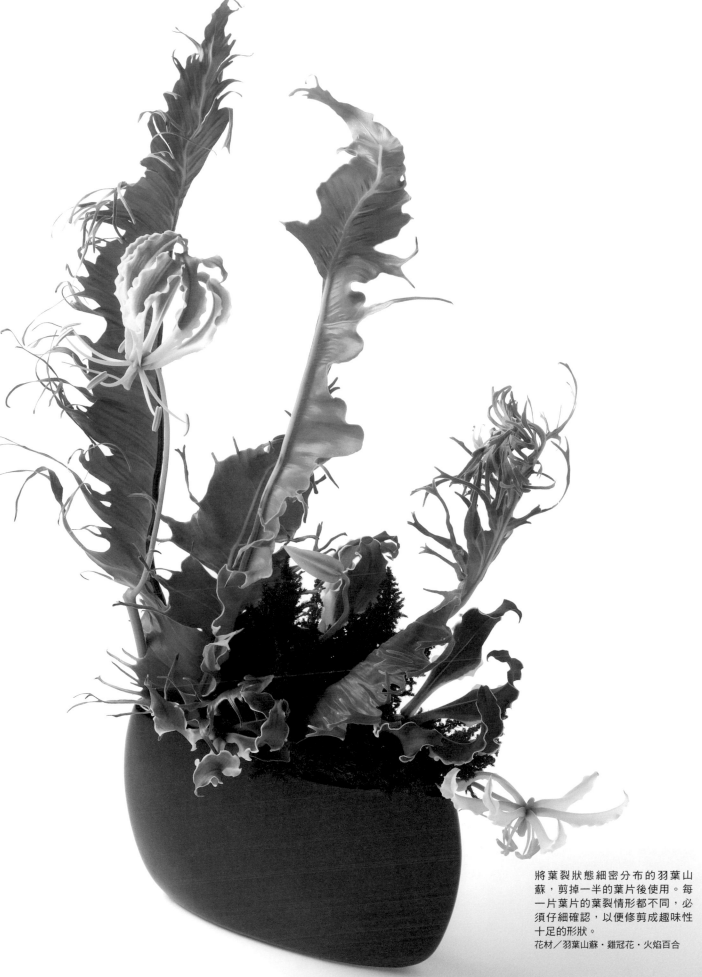

將葉裂狀態細密分布的羽葉山
蘇，剪掉一半的葉片後使用。每
一片葉片的葉裂情形都不同，必
須仔細確認，以便修剪成趣味性
十足的形狀。
花材／羽葉山蘇・雞冠花・火焰百合

Technique ⑩

修剪葉片基部

4
技巧

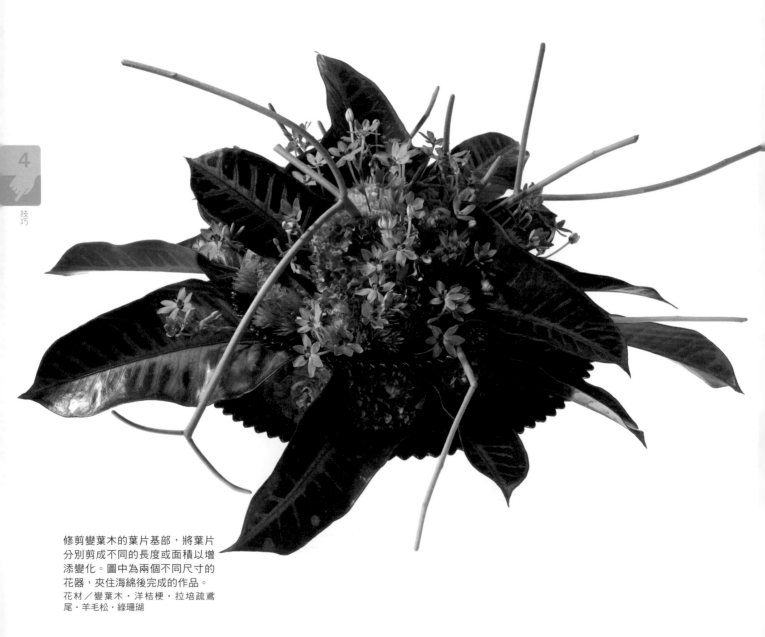

修剪變葉木的葉片基部,將葉片
分別剪成不同的長度或面積以增
添變化。圖中為兩個不同尺寸的
花器,夾住海綿後完成的作品。
花材／變葉木・洋桔梗・拉培疏鳶
尾・羊毛松・綠珊瑚

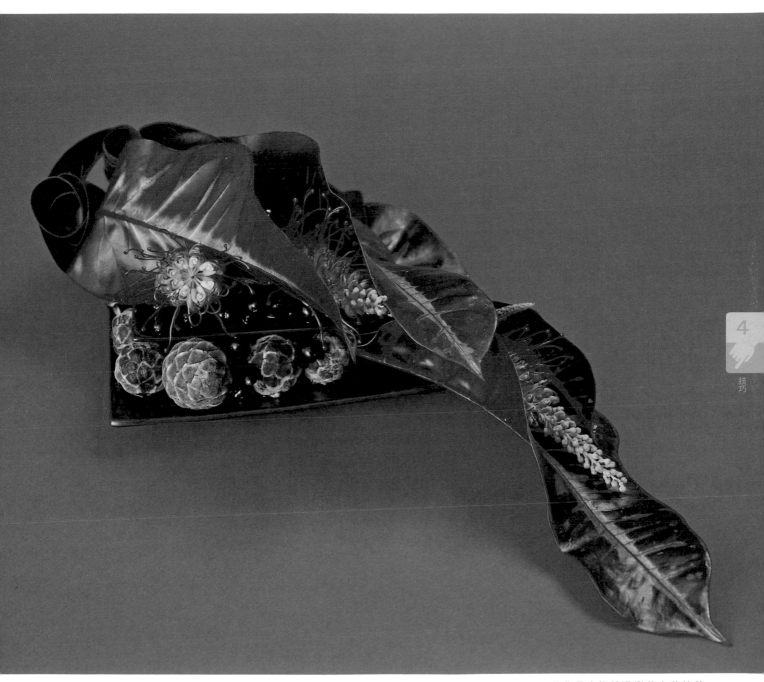

此作品也修剪過變葉木葉片基部，再露出葉面與葉背後完成。變葉木為葉柄很短的植物，修剪葉片基部，留下中間的葉脈，葉柄就會顯得較修長。

花材／變葉木‧黑珍珠辣椒‧紅花銀樺‧黑玫瑰

4

技巧

以葉材妝點幸福花藝

Bridal flower decorated with leaves

刻意將花朵插得很沉靜的花藝造型。花上垂掛著彎摺成柔美曲線的龍文蘭葉，整件作品就顯得動感十足。我將可營造出這種效果的線條稱為「錯覺線」。

大量使用粉紅玫瑰的主桌花。龍文蘭葉柄插入鐵絲，形成柔美曲線，插入後垂掛在玫瑰花上。
花材／龍文蘭葉・玫瑰・斑葉海桐・高山羊齒

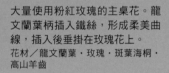

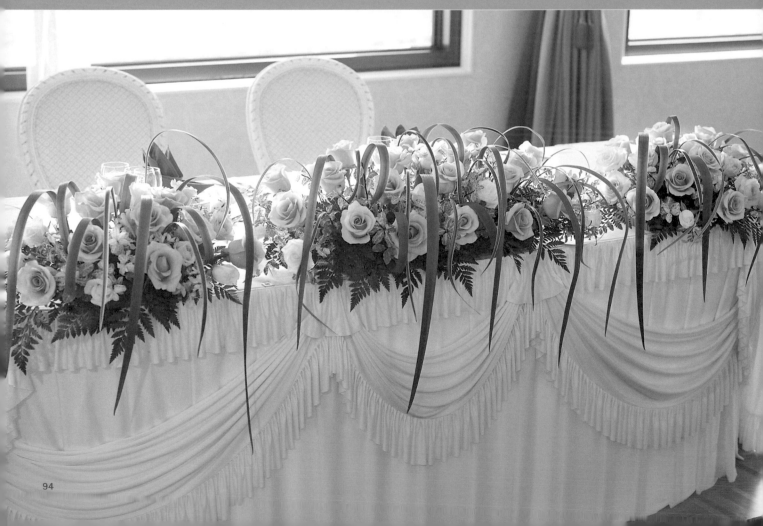

賓客席的桌花也加了龍文蘭葉。主桌花插入龍文蘭葉後，
幾乎覆蓋住整個作品，但創作小型花藝作品時，必須考量
葉材與花材的協調性後，適度地加入。

*Elegant
leaves*

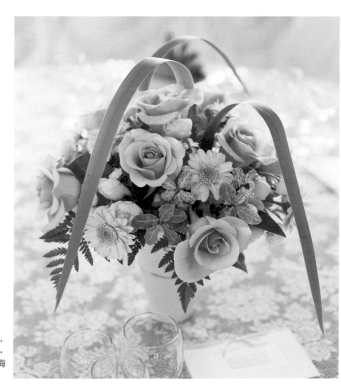

花材／龍文蘭葉・
玫瑰・迷你玫瑰・
非洲菊・斑葉海
桐・高山羊齒

Bridal
flower
decorated
with
leaves

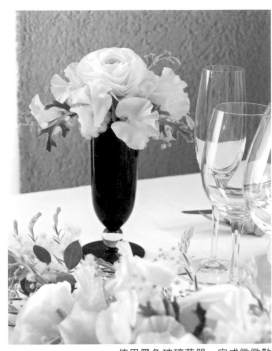

以黃色系漸層效果，演繹出最閃亮動人氛圍的婚禮花飾。統一使用銀色系葉材，既可避免顏色太突兀，又能襯托花色。

花材／Eremophila nivea・陸蓮花・玫瑰・金合歡・香豌豆花・銀葉菊

使用黑色玻璃花器，完成微微散發優雅時尚氛圍的作品，亦具備凝聚感的效果。

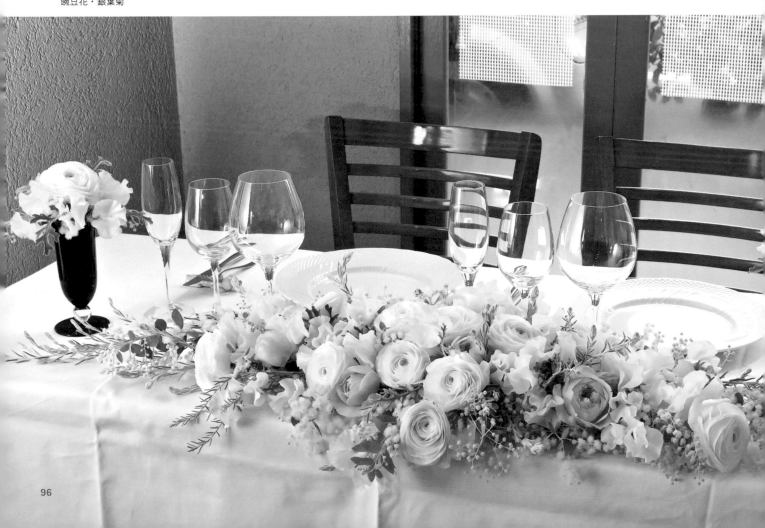

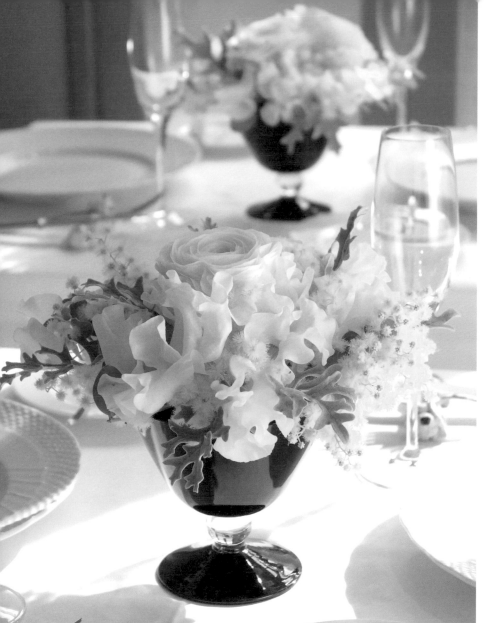

低彩度的銀葉菊是最優
秀的配角,可將主角襯
托得更耀眼。銀葉菊嫩
芽易失水,建議於創作
婚禮花藝作品前先摘
除。

Brightly
flowers

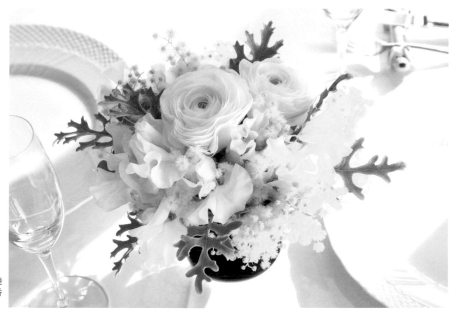

花材/銀葉菊・陸
蓮花・金合歡・香
豌豆花

*Bridal
flower
decorated
with
leaves*

將原本相連的常春藤枝葉剪開，
強調活潑動人的趣味性。

以紅色花為主，散發出
古典氛圍的婚宴花飾，
搭配的葉材為常春藤。
花材／常春藤・玫瑰・菊
花・松蟲草・薄荷・四季迷

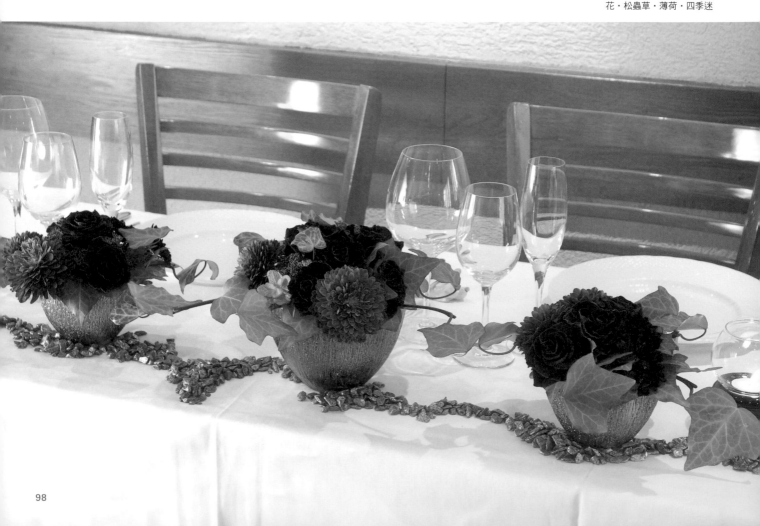

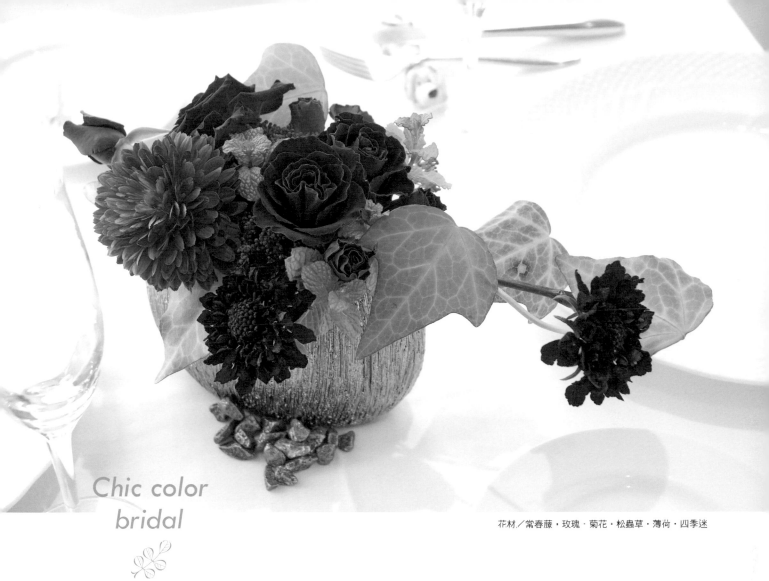

Chic color bridal

花材／常春藤‧玫瑰‧菊花‧松蟲草‧薄荷‧四季迷

配合金色花器，增添華麗感。

擺在牆邊的盆花，利用寬敞空間，
以修長的常春藤描繪出優雅線條。

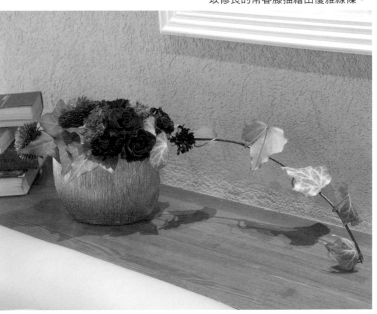

葉材的吸水程序&處理訣竅

葉材的耐插度優於花材,但其中亦不乏吸水性較弱,
或葉片容易乾燥的種類,本單元中將介紹對花藝設計很有用的吸水
程序與處理訣竅。

※除本單元中介紹的方法之外,如同處理鮮花,另有最基本的葉材吸水處理法(水切法・修剪法)可採用。

吸水性較弱的葉材

文竹
↓
敲碎法

以木槌等質地堅硬的工
具敲碎。纖維遭破壞後
露出導管,可擴大莖部
的吸水面積。
[其他葉材] 所有的天門冬屬
植物

芒草
↓
酸醋法+
熱水法

莖部斜剪後,將切口部
位插入加醋的滾水中,
因醋的殺菌作用與揮發
性而提高蒸散作用。之
後插入冷水中再修剪。
[其他葉材] 蘆竹

銀葉菊
↓
熱水法

莖部斜剪後,將切口部
位插入滾水裡,將導管
內空氣排空,呈真空狀
態後一口氣吸入水分。
因滾水浸燙而變色的部
分(死掉的細胞),必
須插入冷水裡再修剪。
[其他葉材] 日本鳶尾・山
蘇・觀音竹・加拿利海棗或
黃椰子等椰子類

大戟科植物
↓
明礬法

莖部斜剪後,將切口部
位沾上加熱處理過的明
礬。因殺菌、收斂等作
用而促進吸水。
[其他葉材] 彩葉山漆莖

芳香天竺葵
→
燒灼法

莖部斜剪後，將切口部位擺在火上燒灼至碳化變黑，效果如同以滾水浸燙過。燒灼前以濕潤的舊報紙包裹葉片部位，即可避免葉片被烤乾掉。

[其他葉材] 常春藤・Eremophila nivea

佛手蔓綠絨
→
食鹽法

莖部斜剪後，往切口部位塗抹粗鹽。因鹽的殺菌與吸濕作用而促進吸水。

[其他葉材] 紅柄蔓綠絨・心葉蔓綠絨・金翠花

竹芋
→
薄荷油法

莖部斜剪後，將切口部位塗抹薄荷油，並立即插入深水裡。由於薄荷油的高揮發性，葉材中的水分往上擠壓而提昇蒸散作用。

[其他葉材] 爬牆虎・菝草

睡蓮
→
注水法

利用切花專用針筒，從莖部的切口部位注入清水（下圖左）。注水後觀察葉背，即可清楚看到水行經葉脈的情形（下圖右）。

[其他葉材] 蓮葉・日本萍蓬草

大吳風草
→
葉柄上劃切口法

將刀尖插入葉片基部（1），劃切口至葉柄端部（2）。依據葉材的吸水性強弱，增加劃切口的條數。劃好切口後插入深水裡（3）。

[其他葉材] 五彩芋

1

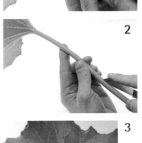
2

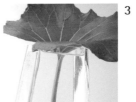
3

容易乾燥失水的葉材

高山羊齒
↓
捆包法

容易乾燥失水的葉材，必須以水潤濕整體後裝入塑膠袋裡，並以花用冰箱保存。
[其他葉材] 加拿利海棗

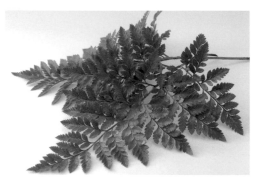

山蕨
↓
捆包法

葉片部位完全包入舊報紙裡（1），包好後整個沖水（2），再將報紙兩端確實捲緊，裝入塑膠袋裡保存（3）。處理非常容易乾燥失水的葉材時，這是效果最好的方法。
[其他葉材] 芒草

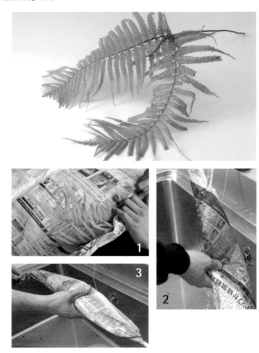

為葉材增添光澤

電信蘭
↓
於葉面噴灑洗淨劑

在整個葉面都噴灑上洗淨劑（左）後，以面紙或抹布將泡沫擦乾淨（不擦拭也沒關係，時間一久泡沫就會自動消失）。

本單元將從
種類豐富多元的葉材中，
挑選出本書中採用，
或推薦使用的葉材，
進行更詳細的介紹。

[處理難易度]以吸水性、花藝設計難易
度、使用量多寡為評價基準。
★　難
★★　普通
★★★　優良葉材

科目相關依據為大場秀章編著的《植物分類
表》（2009 EPOCH出版社出版）

葉材
圖鑑
leaves CATALOGUE

常春藤

學名	Hedera helix
科目	五加科常春藤屬
盛產時期	全年
吸水法	燒灼法
處理難易度	★★★

基本上，常春藤是吸水性良好
的蔓性葉材，但需留意新芽易失
水。常春藤種類多，葉形也豐富多
元，建議依用途選用。直接使用藤
蔓時，難以讓葉片朝向同一方向。想
當作線條時，必須進行修剪，摘除朝著
不同方向的葉片。

武竹

學名	Asparagus densiflorus `Sprengeri'
科目	天門冬科天門冬屬
盛產時期	全年
吸水法	敲碎法
處理難易度	★★

線條柔美的葉材，看起來可塑形，
但其實不耐彎摺。請仔細觀察線條
之美後，適當地配置。基本上，葉色
明亮鮮綠（另有經過特殊加工栽培，
顏色較白的品種）。採用明亮配色時，
適合搭配任何花材，但枝條上隨處長著尖
銳大刺，使用時需小心。

文竹

學名	Asparagus plumosus
科目	天門冬科天門冬屬
盛產時期	全年
吸水法	敲碎法
處理難易度	★★★

天門冬的同類多達300餘種，文竹的特徵是葉片蓬鬆，充滿著律動感，可營造出其他葉材無法呈現的柔美氛圍或空間感。形狀都不同，採用重點為適所適地使用，最重要的是枝條上長著許多葉片，必須摘除多餘的葉片以呈現美麗的線條。

水仙百合

學名	Alstroemeria sp.
科目	水仙百合科水仙百合屬
盛產時期	全年
吸水法	熱水法
處理難易度	★

總讓人連想起水仙百合花的葉材，數量少，但還是會以葉材形態流通，姿態漂亮，線條柔美，是創作花藝作品的絕佳素材。耐插度佳，吸水性不弱，使用時應盡量避免破壞枝條美感，採用可展現莖部之美的造型。

黃椰子

學名	Chrysalidocarpus lutescens
科目	棕櫚科黃椰子屬
盛產時期	全年
吸水法	熱水法
處理難易度	★★★

葉色明亮鮮綠，可用於營造柔美線條的葉材。耐彎摺塑形，輕易地就能調整形狀，但需依據花藝作品尺寸，適度地修剪長度、減少葉量，或視狀況需要修剪掉一半葉片（P.73）。全年盛產，大量流通，因此只要牢記修剪型態，即可提早完成作品，使用起來很方便。

火鶴葉

學名	Anthurium
科目	天南星科花燭屬
盛產時期	全年
吸水法	熱水法
處理難易度	★★

火鶴花令人印象深刻，葉片為心形，外形很獨特，非常有個性。葉片顏色除綠色外，如圖所示，另有酒紅色或葉面上有條紋之類的品種。葉片如同花朵，方向性很顯著，重點為必須留意偏左或偏右的角度，即可巧妙地構成花藝作品。

捲葉山蘇

學名	Asplenium nidus `Plicatum'
科目	鐵角蕨科鐵角蕨屬
盛產時期	全年
吸水法	修剪法
處理難易度	★

山蘇的同類，上下起伏（波浪狀）的葉片相當獨特。葉片不像一般山蘇葉那麼長，但張力十足，捲繞後使用就能營造出特殊的趣味性，但捲繞太用力時易折斷，建議耐心地慢慢捲繞成漂亮的形狀。

聚錢藤

學名	Dischidia sp.
科目	蘿藦科風不動屬
盛產時期	全年
吸水法	水切法
處理難易度	★

葉片厚實，絲毫沒有韌性，適合用於創作垂墜造型或攀繞在其他素材上。感覺酷似別科的綠之鈴，用法大同小異，但使用此葉材時營造的線條更柔美。同時使用兩條聚錢藤時，必須修剪葉片以免葉量太多。市面上的流通量很少，想訂購時需留意。吸水性或耐插度都相當良好。

Eremophila nivea

學名	Eremophila nivea
科目	玄參科Eremophila屬
盛產時期	3至12月
吸水法	燒灼法
處理難易度	★★

長著銀白色葉片的葉材大多用於構成面狀，Eremophila nivea則屬於線狀葉材，姿態相當柔美，枝條也很修長，適合用於創作大型花藝作品或婚禮主桌的桌花。此顏色葉材的吸水性通常比較弱，這是其中比較耐插且吸水性較強的葉材，因此是創作時的絕佳素材。

加拿列常春藤

學名	Hedera canariensis
科目	五加科常春藤屬
盛產時期	全年
吸水法	水切法
處理難易度	★★

常春藤種類之一，可直接以藤蔓為線條或將枝葉剪開後使用。耐插度與吸水性俱佳，直接插就會長出根部。天冷時轉變成茶褐色，必須與綠色狀態時搭配不同的花材。四季都可使用。

葉材圖鑑

鳶尾葉

學名	Iris ochroleuca
科目	鳶尾科鳶尾屬
盛產時期	全年
吸水法	水切法
處理難易度	★★

一株鳶尾會長出數片葉片，拆開後使用即可調整形狀。葉片上有孔洞，鐵絲經由孔洞插入至葉尾，即可隨心所欲地彎摺形狀。耐插度良好，是形成線條的絕佳葉材，葉尾如劍狀，重點是必須仔細分辨方向性。數日後葉片就會轉變成亮麗的黃色。

竹芋

學名	Calathea
科目	竹芋科
盛產時期	全年
吸水法	薄荷油法
處理難易度	★★

種類非常多，葉面上有各種紋路，都非常漂亮。葉面和葉背顏色都不同，用於花藝設計時除可露出葉面外，亦可展現葉背之美。葉片方向性顯著，仔細辨別左右，即可創作出精美作品。

桔梗蘭

學名	Dianella ensifolia
科目	萱草科桔梗蘭屬
盛產時期	全年
吸水法	水切法
處理難易度	★★

一株桔梗蘭上長著數片葉片，除用於製作大型花藝作品外，將葉片拆開後使用更方便。葉片大小不一，必須適當地配置，才能搭配出最協調的美感。白底綠色線條的葉片最適合搭配色彩清新舒爽的作品。葉片捲繞後使用會更優雅。

玉簪

學名	Hosta
科目	天門冬科亞馬遜百合屬
盛產時期	5至8月
吸水法	水切法
處理難易度	★★

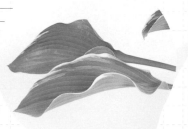

以葉脈清晰的葉面與線條柔美的莖部最為吸引人，基本上耐彎摺塑形，但需留意太用力時可能折斷。方向性明確，用於創作花藝作品時需仔細辨別。另有斑葉類型，想創作清新的作品時可搭配使用。

佛手蔓綠絨

學名	Philodendron `Kookaburra'
科目	天南星科蔓綠絨屬
盛產時期	全年
吸水法	水切法
處理難易度	★★★

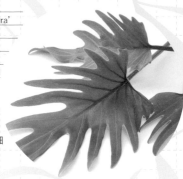

蔓綠絨的同類，但葉片遠比蔓綠絨小，適合用於創作小型花藝作品。耐插度與吸水性俱佳，耐彎摺塑形，輕易就能調整形狀。但葉片的形狀、朝向都大不相同，必須仔細分辨。

變葉木

學名	Codiaeum variegatum
科目	大戟科變葉木屬
盛產時期	全年
吸水法	水切法
處理難易度	★★

因葉面有光澤而顯得很醒目的葉材，大多將相同大小的葉片綁成束出貨，因此修剪掉葉片基部（P.73）後使用，即可為花藝作品增添強弱感。其次，葉背感覺迥然不同，展露葉面、葉背差異就能完成境界更高的花藝作品。

姑婆芋

學名	Alocasia odora
科目	天南星科姑婆芋屬
盛產時期	全年
吸水法	葉柄上劃切口
處理難易度	★★

重點在於巨大葉面的配置方式，葉柄也很粗，耐彎摺塑形，插入鐵絲即可更隨心所欲地形成曲線。插作大型花藝時可採用相同大小的葉片，創作小品花時則選用大小不一的葉片，建議可從盆栽中剪下使用。

銀荷葉

學名	Galax urceolata
科目	岩梅科銀河草屬
盛產時期	全年
吸水法	水切法
處理難易度	★★★

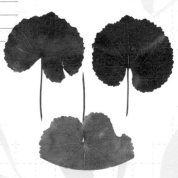

相當強韌耐插的葉材。葉形圓潤，常用於構成花束背景的素材，葉色深綠，適合搭配紅、橘等色彩強烈的花材。除綠色之外，另有葉片為酒紅色的品種，適合用於創作色彩優雅大方的作品。

美葉鳳尾蕉

學名	Zamia
科目	蘇鐵科美葉鳳尾蕉屬
盛產時期	全年
吸水法	修剪法
處理難易度	★

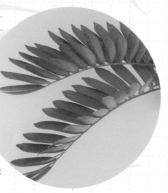

蘇鐵種類之一，葉尾無刺，葉形扁平圓潤。容易吸水，不易失水，但耐插度略遜於一般蘇鐵。葉片變黃後會由葉片基部脫落，需留意。耐彎摺塑形，但不如一般蘇鐵，過度彎摺很容易折斷。可修剪掉一半的葉片（P.73），多花些心思就能完成饒富趣味的作品。

虎尾蘭

學名	Sansevieria trifasciata
科目	天門冬科虎尾蘭屬
盛產時期	全年
吸水法	不需要
處理難易度	★★★

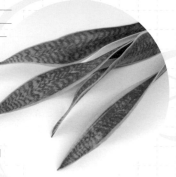

耐插，直接插入土裡就會長出根部。常見扭曲等形狀上趣味性十足的葉片，寬度也不同。幾乎不能彎摺塑形，建議仔細觀察形狀，適時地使用。少量運用就能營造出震撼效果，建議一邊思考搭配方式、一邊創作。

芒萁

學名	Gleichenia `Sea Star'
科目	裏白科裏白屬
盛產時期	全年
吸水法	修剪法
處理難易度	★★

澳洲進口的葉材。裏白科蕨類的種類之一，耐插，沒水依然能維持原有狀態，經過很長時間也不變形，會直接乾掉。連易失水的蕨類無法擺放的場所都能使用，耐彎摺塑形，輕易就能調整形狀。

水晶火燭葉

學名	Anthurium crystallinum
科目	天南星科花燭屬
盛產時期	全年
吸水法	水切法
處理難易度	★

特徵為質感像絲絨的暗綠色葉片上，浮出銀白色葉脈，種類繁多的火鶴花種類之一，市場上流通量以葉多於花。通常將相同大小的葉片綁成束後送到花市。可將葉片修剪掉一半（P.73），改變葉片大小後用於創作。是相當耐插的葉材，但也可能出現失水現象，必須確實作好吸水程序。也需留意葉片的方向性。

澳洲草樹

學名	Xanthorrhoea
科目	百合科刺葉樹屬
盛產時期	全年
吸水法	水切法
處理難易度	★★★

恰如其名，特徵為纖細堅硬的葉片。進口自澳洲，相當耐插，不易失水。葉片堅硬不耐彎摺塑形，彎摺就會斷掉。充其量只能彎成弓狀，因此建議在該範圍內思考設計，或考慮採用完全折斷的造型。

闊葉武竹

學名	Asparagus asparagoides
科目	天門冬科天門冬屬
盛產時期	全年
吸水法	敲碎法
處理難易度	★★

常用於製作新娘捧花、新郎胸花的葉材，或用來創作瀑布型捧花等垂墜類型的花藝作品，但枝條若直接插入吸水海綿裡，所有的葉片都會露出葉背。在婚禮等場合短時間使用時，不需擔心失水問題，建議採用逆插法以露出漂亮的葉面。

芳香天竺葵

學名	Pelargonium
科目	牻牛兒苗科天竺葵屬
盛產時期	全年
吸水法	熱水法
處理難易度	★★

大多以盆栽形態流通的葉材，目前已有許多園藝品種，包括斑葉或各種形狀，建議配合用途選擇。植株會一邊分枝一邊長出許多葉片，建議修剪後再用於創作。剪開使用時，必須先確定用法，擬定構想才能創作出更美好的作品。

銀葉菊

學名	Senecio cineraria
科目	菊科黃菀屬
盛產時期	12至5月
吸水法	燒灼法
處理難易度	★★

少數長著銀白色葉片的葉材種類之一。希望創作色彩優雅或稍具個性的花藝作品時的絕佳素材。製作捧花時也常使用，但容易失水，需留意。新芽部分最易失水，應儘量摘除後才使用。

葉材圖鑑

山蘇（台灣山蘇）

學名	Asplenium antiquum
科目	鐵角蕨科鐵角蕨屬
盛產時期	全年
吸水法	水切法
處理難易度	★★★

所謂的山蘇是一個統稱，倘若也納入園藝品種，那麼種類就非常的多。耐插度還不錯，是創作各類型花藝作品的便利素材。屬大型葉材之一，重點是加工方式，捲繞或修剪後作為重點裝飾皆可。

羽葉山蘇

學名	Asplenium nidus `Fimbriatum'
科目	鐵角蕨科鐵角蕨屬
盛產時期	全年
吸水法	水切法
處理難易度	★★

又被稱為羽葉山蘇（dragon），葉如其名，側面呈現明顯的葉裂狀態，充滿著野生氛圍。和台灣山蘇一樣耐插，經過加工後可用於創作各類型作品。每一片葉片的姿態或形狀差異相當大，使用時必須仔細思考配置方式。

玉羊齒

學名	Nephrolepis
科目	腎蕨科腎蕨屬
盛產時期	全年
吸水法	水切法
處理難易度	★★★

枝條兩側平行生著蕨類植物特有的纖細葉片。莖部堅硬，彎摺或塑形就會折斷，建議使用原來姿態。吸水效果不錯，耐插度也相當好，以切葉形態流通時，葉片大小通常差不多，建議調節長度後才用於設計。葉片尾端可留著或剪掉，感覺全然不同，需留意。

魚尾山蘇

學名	Asplenium `Dear Mirage'
科目	鐵角蕨科鐵角蕨屬
盛產時期	不定期
吸水法	水切法
處理難易度	★

山蘇的園藝品種，不以切葉形態販售，只能買到盆栽。葉片相當小，適合用於創作小品花。特徵為葉片上有白色斑紋，葉片形狀都不同。耐插度不差，吸水效果也良好，是花藝設計的便利素材。屬於稀少品種，產量不是很多。

白竹

學名	Dracaena
科目	龍舌蘭科龍血樹屬
盛產時期	全年
吸水法	水切法
處理難易度	★★★

包括朱蕉屬在內，白竹的同類非常多。市面上可買到各類切葉或帶根的白竹。除非特殊的品種，否則價格也相當平實，是非常好用的葉材。創作大型作品時可直接使用，但通常都會剪成幾部分後再用（有些品種無法剪開）。屬於耐插度不錯的萬能葉材。

朱蕉

學名	Cordyline
科目	龍舌蘭科朱蕉屬
盛產時期	全年
吸水法	水切法
處理難易度	★

有紅色及黑色等多樣色彩，適合搭配紅色、茶色等色系的花卉。葉片相當大，可依作品撕開或利用捲繞（P.70起）等技巧調整大小後使用。

葉材圖鑑

五彩千年木

學名	Dracaena concinna
科目	龍舌蘭科龍血樹屬
盛產時期	全年
吸水法	水切法
處理難易度	★★★

相較於以切葉形態販售的其他龍血樹類植物，五彩千年木的生長方式不太一樣，葉片呈放射狀生長。幾乎不會像其他品種葉材一樣，將葉片分開來使用，都是以原來狀態或適度摘除葉片後使用（最方便用於創作縱形花藝作品的形狀）。用途受限，但耐插度良好，因為華麗的外型而廣受喜愛。

星點木

學名	Dracaena surculosa `Florida Beauty'
科目	龍舌蘭科龍血樹屬
盛產時期	全年
吸水法	水切法
處理難易度	★★★

屬園藝品種之一，葉片上黃色較鮮明。可直接當作線條或一節節地剪開後使用的萬能葉材，任何場合都可搭配。是使用方便性絕佳的品種之一。

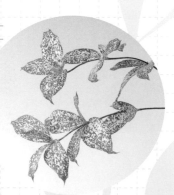

紐西蘭麻（綠葉）

學名	Phormium tenax
科目	萱草科紐西蘭麻屬
盛產時期	全年
吸水法	水切法
處理難易度	★★★

感覺很清新，具備其他葉材沒有的存在感。將葉片撕開、捲繞、編織（P.70）等，可運用各種技巧改變形狀，即可創作出更高水準的花藝作品。耐插度佳，流通量也大，是使用起來相當方便的葉材之一。另有葉片上有白色斑紋的品種，可營造清新感，適合搭配紅、橘、黃等色系的花卉。

紐西蘭麻（紅葉）

學名	Phormium tenax
科目	萱草科紐西蘭麻屬
盛產時期	全年
吸水法	水切法
處理難易度	★★★

如同綠葉的紐西蘭麻，可以各種方式加工。紅葉紐西蘭麻適合搭配紅、橘、酒紅、茶色等色系的花卉。

芭蕉

學名	Musa basjoo
科目	芭蕉科芭蕉屬
盛產時期	全年
吸水法	熱水法
處理難易度	★★

南國意象鮮明的大型葉材。應以綠色葉面應用為重點考量，運用修剪掉一半葉片（P.73）等技巧，即可變化成不同的感覺。葉片乾枯後就會捲縮成不同的風貌。市面上亦可買到連著葉柄的芭蕉葉，就依作品印象、大小區分使用吧！

文殊蘭

學名	Crinum asiaticum
科目	石蒜科文殊蘭屬
盛產時期	全年
吸水法	水切法
處理難易度	★

流通形態以盆栽多於切葉的葉材。吸水效果佳又耐插，各種場合都可使用。葉片厚實，葉形略微反翹，利用該線條即可創作出線條更柔美、更經典的花藝作品。

葉蘭

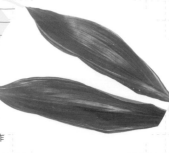

學名	Aspidistra elatior
科目	天門冬科蜘蛛抱蛋屬
盛產時期	全年
吸水法	水切法
處理難易度	★★★

葉蘭的同類都很耐插，蜘蛛抱蛋也不例外。此品種的葉片大小幾乎都大同小異，最好將葉片撕成小片或捲起（P.70起）以增添變化。這是很耐捲繞塑形，非常好用的葉材，但有左葉和右葉之分，創作花藝作品時需留意方向性。

斑葉蘭

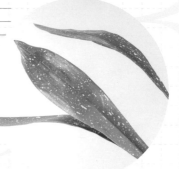

學名	Aspidistra elatior
科目	天門冬科蜘蛛抱蛋屬
盛產時期	全年
吸水法	水切法
處理難易度	★★★

特徵為整個葉片上布滿白色斑點，基本用法和其他品種的葉蘭相同，可運用撕開、捲繞（P.70起）等技巧，從葉片大小上作變化。有左、右葉之分，製作時需格外留意方向性。

美麗銀背藤

學名	Argyreia nervosa
科目	旋花科菜欒藤屬
盛產時期	全年
吸水法	水切法
處理難易度	★

銀白色蔓性植物，擁有其他葉材所沒有的獨特氛圍。吸水性不錯，但新芽易失水，建議摘除葉片，只使用藤蔓部分。葉片具方向性，建議仔細分辨後使用。

新西蘭葉

學名	Pandanus
科目	露兜樹科露兜樹屬
盛產時期	全年
吸水法	水切法
處理難易度	★

典型的線狀葉材，韌性絕佳，橫向或縱向使用皆宜。此類型葉材大多可撕得更細窄，新西蘭葉卻不能。另有斑葉等品種。圖中的露兜樹科新西蘭葉的葉片上無刺，有些品種葉片邊緣有刺，使用時請小心。

熊掌木

學名	Fatshedera lizei
科目	五加科熊掌木屬
盛產時期	全年
吸水法	燒灼法
處理難易度	★★★

外型像八角金盤，葉片較小，適合創作小品花時採用。易失水，除水切法之外，必須以燒灼法來提升吸水性。葉片形狀各不相同，創作時建議適時進行配置。葉面有白色斑紋，適合創作清新意象的作品。

鐵甲秋海棠

學名	Begonia masoniana 'Iron Cross'
科目	秋海棠科秋海棠屬
盛產時期	全年
吸水法	葉柄上劃切口
處理難易度	★

葉片中心的紋路易讓人聯想起鐵十字勳章，外型非常獨特的葉材。特色鮮明，使用時必須格外留意，以免破壞作品的整體美感。吸水性不是很好，但若充分給水仍很耐插。

圓葉南洋參

學名	Polyscias balfouriana 'Marginata'
科目	五加科南洋參屬
盛產時期	全年
吸水法	以鹽水燙煮切口
處理難易度	★

圓葉南洋參為南洋參的同類，但很容易失水。葉片感覺纖細，適合搭配柔美氛圍的花卉。必須確實作好保水工作，製作花束時，建議採用附帶插花海綿的花束底座。

黃金葛

學名	Epipremnum aureum
科目	天南星科麒麟葉屬
盛產時期	全年
吸水法	水切法
處理難易度	★★★

盆栽意象鮮明的葉材，吸水性也良好，容易營造清新舒爽感，可廣泛用於創作插花作品。以切葉形態流通時，葉片大小幾乎都差不多，想要增添強弱或運用蔓性植物特有的線條時，建議從盆栽剪下使用，可善加利用黃金葛的美麗姿態。

金翠花

學名	Bupleurum rotundifolium
科目	繖形花科柴胡屬
盛產時期	3 至 8 月
吸水法	食鹽法
處理難易度	★★

長滿纖細的花朵、葉片，感覺明亮鮮綠的葉材。枝條散開如噴霧狀，修剪後會感覺大不相同。枝條線條很漂亮，可直插以展現曼妙的風采。吸水性不錯，但枝條易折斷，折斷後如果未發現就很容易失水，處理時需格外小心。

魚尾蕨

學名	Polypodium punctatum 'Grandiceps'
科目	水龍骨科水龍骨屬
盛產時期	全年
吸水法	水切法
處理難易度	★★

此葉材經常被誤認為是山蘇的園藝品種，其實是其他屬的姬蕨的園藝品種。每一片葉片的姿態、形狀都不同，必須仔細觀察作品的整體型態後配置。吸水性不錯，適合於各種場合採用。

沙巴葉

學名	Protea cordata
科目	山龍眼科帝王花屬
盛產時期	全年
吸水法	水切法
處理難易度	★

最大特徵為鮮綠色澤和獨特質感。莖部和葉片可能因日照而帶紅色，插花時活用該顏色即可創作出絕妙的作品。一根枝條上看似重疊長著幾片葉片，重點為剪開分枝來使用，新芽易失水，最好修剪掉。

假葉木

學名	Ruscus hypoglossum
科目	天門冬科假葉木屬
盛產時期	全年
吸水法	水切法
處理難易度	★★★

特徵為深綠色，搭配橘、黃、紅色系的花朵最優雅。非常耐插，吸水性良好。彎摺到相當程度也不會折斷，適合於各種場合使用。長著竹葉般細小葉片的義大利假葉木也是近親。是常用於製作花束等作品的葉材。

春蘭葉

學名	Liliope
科目	天門冬科沿階草屬
盛產時期	全年
吸水法	水切法
處理難易度	★★★

有斑葉和綠葉兩種，葉片的姿態、形狀修長曼妙，比使用其他葉材更能營造出生動活潑氛圍。常用於製作花束的代表性葉材，在其他場合也能活用。運用捲繞（P.71）技巧即可形成漂亮曲線，構成甜美可愛的外型。吸水性不錯又耐插，是非常寶貴的葉材。

薄荷

學名	Mentha
科目	唇形科薄荷屬
盛產時期	全年
吸水法	水切法
處理難易度	★★

唇形科香草，是人們廣泛採用的香草植物之一，令人心曠神怡的香氣也能為作品增添特色。葉材大多屬於觀賞用，使用時還能享受它的香氣。必須留意的是，不喜歡薄荷味道的人可能會覺得不舒服。葉尾形狀很可愛，以該部分插成塊狀也很優雅。吸水性不錯，耐插度也很優良。

電信蘭

學名	Monstera
科目	天南星科電信蘭屬
盛產時期	全年
吸水法	水切法
處理難易度	★★★

葉片的姿態、形狀都令人印象深刻。以切葉、盆栽形態大量流通。屬於蔓性葉材，因此從盆栽上剪下使用，構成的線條等更有趣。使用切葉時，不會採用葉面以外部分，重點是必須形成角度以營造出生動氛圍。是吸水性與耐插度俱佳的葉材。

馬丁尼大戟

學名	Euphorbia
科目	大戟科大戟屬
盛產時期	全年
吸水法	燒灼法
處理難易度	★

此類葉材特徵為切開莖部就會流出白色有毒液體，沾到手時必須沖洗乾淨。枝條直接插入吸水海綿時，可能因汁液凝固而影響吸水性，必須將切口的汁液清除乾淨後才插入。吸水性不太好，所以建議清除汁液後以燒灼法促進吸水。

羊耳石蠶

學名	Stachys byzantina
科目	唇形科水蘇屬
盛產時期	全年
吸水法	水切法
處理難易度	★★

葉片為銀色，表面布滿絨毛，具有其他葉材所沒有的質感，近年來越來越受歡迎，可用於製作花束等，但需留意容易失水。就耐插度、特殊質感而言，不能稱之為萬用葉材，但若能巧妙運用，還是能創作出優質的作品，請務必挑戰看看喔！

蔓生百部

學名	Stemona japonica
科目	百部科百部屬
盛產時期	4至9月
吸水法	水切法
處理難易度	★★

最適合構成柔美線條的葉材，常用於製作新娘捧花等花藝作品。耐插且新芽又不易失水，因此可安心使用。市面上可買到長約30cm至1公尺以上的枝條，建議配合設計來選用，適合搭配任何花卉，無論和風或西式花藝設計都適用。

高山羊齒

學名	Rumohra adiantiformis
科目	三叉蕨科革葉蕨屬
盛產時期	全年
吸水法	水切法
處理難易度	★★★

日本最常見的葉材，流通量非常大。通常用於遮蓋插花海綿，葉色深綠，適合搭配任何花卉，葉片的方向性顯著，建議用於挑戰可突顯高山羊齒姿態的作品。是耐插度與使用方便性俱佳的葉材。

北美白珠樹

學名	Gaultheria shallon
科目	杜鵑花科
盛產時期	全年
吸水法	水切法
處理難易度	★★★

每一片葉片都健康地成長，枝條的線條非常有趣。日照充足時，枝條就會轉變成紅色，將該部分呈現在作品的正面，即可營造出優雅氛圍。葉片大小也不同，適當地配置，感覺就很自然。有別於其他葉材的萬用素材，可廣泛用於創作各類型花藝作品。

葉材圖鑑

後 記

從我的作品第一次登上《FLORIST月刊》後，距今已十年了……

開始連載也已邁過了4個年頭。

兩年前，我的著作《枝材插花講座》，在許多相關人員的協助下順利完成，

秉持著「任何人都能輕鬆愉快地完成漂亮的花藝作品」的信念，我建立起

「N-Style」嶄新花藝設計理論。

由於這個理論，「和洋融合」的理想終於具體地成形，成形後依然日新月異，

不斷地進化中。

本次持續以這個嶄新理論為基礎，促使兩年前開始於《FLORIST月刊》（誠文堂新光社）連載的〈葉材活用課程〉、〈葉材特集〉，蛻變成這本《花藝名人的葉材構成＆活用心法：N-style的花×葉·插花總合班》。

我的花藝人生，可說完全拜《FLORIST月刊》與熱情守護、鼎力支持的許多讀者們之賜，因此想藉此篇幅致上最深摯的感謝之意。

往後我還是會繼續地走在最前線，更努力地鑽研枝材與葉材的應用技巧，透過各種企劃，將花藝設計的樂趣、花藝作品之美，及花藝創作的精神傳達給更多的讀者。

身為後生晚輩，尚有許多不足之處，我一定會全力以赴地繼續學習，同時也期望讀者們能繼續地給予我支持與鼓勵。

永塚慎一

國家圖書館出版品預行編目資料

花藝名人的葉材構成＆活用心法：N-style的花
×葉‧插花總合班／永塚慎一著；林麗秀譯．
-- 初版．- 新北市：噴泉文化館出版，2016.4
　面；　公分．--（花之道；22）
ISBN978-986-92331-9-4（平裝）
1. 花藝

971　　　　　　　105004498

| 花之道 | 22

花藝名人的葉材構成＆活用心法

N-style的花×葉‧插花總合班

作　　　　者／永塚慎一
翻　　　　譯／林麗秀
花材諮詢顧問／林淑媛老師
發　行　人／詹慶和
總　編　輯／蔡麗玲
執　行　編　輯／劉蕙寧
編　　　　輯／蔡毓玲‧黃璟安‧陳姿伶‧白宜平‧李佳穎
執　行　美　術／周盈汝
美　術　編　輯／陳麗娜‧翟秀美‧韓欣恬
內　頁　排　版／周盈汝‧翟秀美‧韓欣恬
出　版　者／噴泉文化館
發　行　者／悅智文化事業有限公司
郵政劃撥帳號／19452608
戶　　　　名／悅智文化事業有限公司
地　　　　址／新北市板橋區板新路 206 號 3 樓
電　　　　話／(02)8952-4078
傳　　　　真／(02)8952-4084
網　　　　址／www.elegantbooks.com.tw
電　子　信　箱／elegant.books@msa.hinet.net

2016 年 4 月初版一刷　定價 480 元

HAMONO FLOWER ARRANGE KOUZA GREEN WO
IKASU HANA ASHIRAI
© SHINICHI NAGATSUKA 2010
Originally published in Japan in 2010 by SEIBUNDO
SHINKOSHA PUBLISHING CO., LTD.
Chinese translation rights arranged through TOHAN
CORPORATION, TOKYO.
,and Keio Cultural Enterprise Co., Ltd.

經銷／高見文化行銷股份有限公司
地址／新北市樹林區佳園路二段 70-1 號
電話／0800-055-365 傳真／（02）2668-6220

profile

永塚慎一

1971年生於日本神奈川縣橫須賀市。
曾於FLORIST花塚工作，目前為（株）大和生花店執行董事。該花店專門為各插花門派提供花材，創業至今已80餘年。從事會場布置、婚宴花藝設計、現場示範、技術指導等工作，每天都過得非常忙碌充實。NFLB design代表。花Cupido神奈川指導委員長，橫濱市認定的優秀技能者。
曾獲得兩次農林水產大臣賞、縣知事賞等大獎，1999年至2004年間連續於JFTD日本杯獲獎，1997年至2007年於關東東海花展連續獲獎，且榮獲冠軍大獎；連續參加〈世界盃日本選手選拔〉錦標賽，獲得國際蘭展室內裝潢組冠軍等。屢屢於花藝設計大賽中獲獎或榮獲冠軍大獎。
此外，曾負責WAFA世界大會入口大廳裝飾、法王達賴喇嘛訪日祈禱會場、紐約愛樂交響樂團訪日演奏會場、朝青龍杯（兩國國技館）入口大廳布置，2010年日本職業足球聯盟開踢、NISSAN本社VILL PRESS發表、關東東海花展會場「花Cupido展場」等會場布置工作。
2006年起於《FLORIST》（誠文堂新光社出版）月刊連載、特刊專輯登場，著有《枝材插花講座》（誠文堂新光社出版）。
登錄「FLOWER ARTIST」、「花藝作家」商標。

Staff

攝　　　　影　／森カズシゲ‧德田悟（P.70至P.74‧
P.76‧P.78‧P.80‧P.82‧P.84‧P.86‧
P.88‧P.90‧P.92‧P.106‧P.108）

協　　　　力　／**日本橫濱KKR PORTHILL**
横浜市中区山手町１１５番地　港の見える丘公園
Ratatouille餐廳
横浜市中区住吉町3-37 村山ビル 1F
大和生花店
横浜市中区麦田町4-107

裝 幀‧設 計　／望月昭秀＋戶田寬（NILSON design
studio）

編　　　　輯　／高山玲子（parrish）‧向田麻理子（誠
文堂新光社）

紐約森呼吸
愛上綠意圍繞の創意空間

川本諭◎著　定價：450 元

Deco Room
with
Plants
in NEW YORK

以植物點綴人們・以植物布置街道・以植物豐富你的空間